PASOS HACIA LA LUZ.

LIBRO DE ALEX.

(LA EXPERIENCIA DE UNA VIDA RENOVADA 1)

Por ALEJANDRO PES CASADO

PASOS HACIA LA LUZ
LIBRO DE ALEX

DEDICO ESTE LIBRO CON MUCHO AMOR A DIOS.

1.- LA VIDA ES LO QUE SIGUE. LA VIDA TE ESPERA.

2.- ERES UN ENVIADO DE DIOS. DIOS.

3.- EL AMOR ES EL ARQUITECTO DEL UNIVERSO. HESÍODO.

4.- YO SOY EL PROVEEDOR DE MILAGROS. DIOS.

5.- YO TE INSTRUIRÉ EN TODO. DIOS.

6.- TENEMOS QUE OBRAR MILAGROS JUNTOS. DIOS.

7.- HAY COSAS QUE SE SABEN Y SE OLVIDAN, HAY OTRAS COSAS QUE SE SABEN Y SE OCULTAN. LUDOLAI.

8.- EL ESTADO DE LAS COSAS ES ESTE: TODO

LO QUE TOCAS ES ALTERADO PERO DIOS PERMANECE INMUTABLE. DIOS.

9.- NO IMPORTA SÓLO DÓNDE ESTÉS ; TAMBIÉN IMPORTA CÓMO ESTÉS.

10.- EL CUERPO MUERE , PERO EL ESPÍRITU PERMANECE.

11.- NO ES VER PARA CREER , ES CREER PARA VER.

12.- ERES LO QUE INVOCAS.

13.- DE DIOS SEA CONCEBIDA LA VERDAD A TU CABEZA.

14.- SIEMPRE HAY LUZ EN LA OSCURIDAD.

15.- EL QUE TENGA QUE OÍRLE , LE OIRÁ.
EL QUE TENGA QUE VERLE , LE VERÁ.
NADA SUCEDE POR CASUALIDAD.

16.- LA HISTORIA ES REVERSIBLE.

17.- DE TODAS LAS FORMAS DEL MUNDO , NADA SUPERA A LA FORMA DE DIOS. ¡ DIOS ES

FORMIDABLE !

18.- EL CUERPO ES EL TEMPLO DEL ALMA , EL ALMA ES EL TEMPLO DEL CUERPO.

19.- LA MENTE SE HACE MATERIA , LA MATERIA ALTERA LA MENTE.

20.- LOS RICOS TENDRÁN EL COCHE PERO EL TORNILLO LO INVENTÓ UN POBRE.

21.- EXISTE UNA PALABRA PARA CADA MOMENTO , Y UN MOMENTO PARA CADA PALABRA .

22.- EXISTE UNA PALABRA PARA CADA TIEMPO , Y UN TIEMPO PARA CADA PALABRA.

23.- PODEROSO ES EL SEÑOR. ÉL ES LA LLAVE DE TODOS LOS DESTINOS. YAHVÉ ES EL FORJADOR DE DESTINOS.

24.- PRIMERA LEY DE LOS SENSU-HOR , SEGÚN EL LIBRO DE TOTH:

PROTÉGETE DE UN INOCENTE.

SEGUNDA LEY DE LOS SENSU-HOR , SEGÚN EL LIBRO DE TOTH:

NO CAMBIARÁS SEXO POR COMIDA.

25.- HE VISTO EL CIELO COMO UN TABLERO DE AJEDREZ.

26.- "- ¿QUÉ? ¿Y CÓMO TE ENCONTRÓ EL MAESTRO?

- ÉL NO ME ENCONTRÓ.
 YO LE ENCONTRÉ A ÉL.

27.- NUNCA ES TARDE PARA ABRIR EL LIBRO/MISTERIO DE LA VIDA.

28.- EL SECRETO DE LA VIDA. LOS SECRETOS DE LA VIDA.

29.- PORQUE CADA DÍA ENCIERRA SU MENSAJE.

30.- NO IMPORTA DE DÓNDE VIENES, LO QUE IMPORTA ES DÓNDE ESTÁS.

31.- YO TENGO UN DON Y
 LO SÉ UTILIZAR ,

 DESDE HOY Y DESDE SIEMPRE,

DESDE AHORA Y HASTA EL FINAL
DE LOS TIEMPOS.

32.- HAY TRES COSAS DE LAS QUE TE EVITARÁS SI QUIERES *ANDAR POR EL BUEN CAMINO* : EL ALA DE MOSCA , LA LECHE DE PANTERA Y EL ALIENTO DEL DRAGÓN.

33.- LA EXPERIENCIA ES UN GRADO.

34.- CUANDO HAS VISTO EL CIELO ,
 ¿ QUIÉN TE VA A VENDER EL INFIERNO ?

35.- LA FORMA CONTIENE PARTE DEL FONDO , EL FONDO CONTIENE PARTE DE LA FORMA. PERO, ¿ QUÉ ES UNA FORMA SIN FONDO?

Y POR OTRA PARTE : ¿ EXISTE UNA FORMA QUE NO TENGA FONDO ? CUIDA TUS FORMAS.

36.- ¿ CUÁL ES TU MISIÓN DIVINA ?

 PREPÁRATE PARA UNA VIDA MÁS COMPLETA.

37.- DIOS ES AMOR. DIOS LO VE TODO. DIOS LO SABE TODO. DIOS LO PUEDE TODO.

38.- HAY MÁS COSAS BAJO EL CIELO Y EN LA

TIERRA DE LAS QUE PODRÍAMOS LLEGAR A SOÑAR.

39.- LOS FRUTOS TIENEN UNA SABIDURÍA INTRÍNSECA , TODOS MADURAN A SU TIEMPO.

40.- LA PAJA SE LA LLEVA EL VIENTO.

41.- TODO TIENE SUS PROPIEDADES.

42.- LOS MILAGROS EXISTEN.

LOS PRODIGIOS EXISTEN.

43.- TENGO QUE VER QUÉ ES LO PRÓXIMO QUE VOY A ESCRIBIR , TENGO QUE VER QUÉ ES LO PRÓXIMO QUE VOY A DECIR , TENGO QUE VER QUÉ ES LO PRÓXIMO QUE VOY A PENSAR. MODÉRATE , CUÍDATE.

44.- LA CÁBALA ESTÁ EN EL CAMINO Y EN LOS LIBROS.

45.- NO HAY OBSTÁCULO LO SUFICIENTEMENTE GRANDE QUE NO PUEDA SER SALVADO Y TE IMPIDA SEGUIR EL CAMINO.

46.- NUNCA DEJES NADA PARA EL DÍA SIGUIENTE.

47.- MI PROMESA ES DEUDA.

48.- ES MARAVILLOSA LA VIDA, BROTA POR DONDE MENOS TE LO ESPERAS.

49.- PUEDEN QUITÁRTELO TODO, PERO EL ALMA NO PUEDE ARREBATÁRTELA NADIE.

50.- LO IMPORTANTE NO ES LO QUE TIENES. LO IMPORTANTE ES LO QUE ERES.

51.- EN VERDAD TE DIGO QUE TÚ Y YO HEMOS DE VERNOS EN EL PARAÍSO.

52.- LA TECNOLOGÍA SIN ALMA ES COMO EL ALMA SIN TECNOLOGÍA.

53.- NO EXISTE ARTE SIN ALMA.

54.- EL MUNDO ES TU FORTALEZA.

55.- MI CASA ESTÁ ENTRE EL SUELO Y EL TECHO. ADONAY.

56.- MI DON ME LO OTORGA DIOS, QUE ES EL RESPONSABLE DE TODO.

57.- MI DON ME LO OTORGA DIOS, YO NO TENGO APENAS NADA,

QUE LA CABEZA MOJADA
POR QUE CAIGA UN CHAPARRÓN.

58.- TODAS LAS PERSONAS DEL MUNDO TIENEN COSAS BUENAS Y COSAS MALAS ; LO QUE PASA ES QUE ALGUNAS PERSONAS SACAN MÁS SU PARTE BUENA Y OTRAS PERSONAS SACAN MÁS SU PARTE MALA.

59.- EL MUNDO NO ES DE COBARDES , Y POR ESO NO ES DE NADIE.

60.- ERES LO QUE CREES. DIOS.

61.- NADA ARDE SI NO LE APLICAS LA CHISPA ADECUADA.

62.- " NO TEMAS A LA LUZ , TÉMELE A LA OSCURIDAD. " PILARICA.

63.- LOS CLIENTES SON EL ALMA DE TODA EMPRESA.

64.- ¿ HABRÁ UN FUTURO ? PUES CLARO , HABRÁ UN FUTURO. ADELANTE , VAMOS A VER EL FUTURO.

65.- TENEMOS QUE HACER GRANDES COSAS JUNTOS. DIOS.

66.- TENEMOS QUE HACER GRANDES COSAS JUNTOS. DIOS.

67.- AHORA ES CUANDO EMPIEZA TU DOMINIO.

 DIOS.

68.- MI ABUELO PARECE UN MONO.
 NO ME PAREZCO A MI ABUELO.

¿ ENTONCES POR QUÉ ME PREOCUPO SI TENGO PELO EN EL PECHO ?

 DIOS.

69.- EL ARREPENTIMIENTO SIRVE PARA SENTIRNOS MEJOR.

70.- Y AQUELLA NOCHE VIAJÉ HASTA EGIPTO. Y VINO UN GITANO CHIQUITITO Y ME DIJO:

 - " ESTA ES LA LLAVE DE LA ABUNDANCIA. ÚSALA."

71.- NO ERES NADA HASTA QUE TE AUTODEFINES.

72.- LA OBSESIÓN ES UN CASO DE POSESIÓN.

73.- DIOS NO HABLA EN VANO. DIOS NO OBRA EN VANO. EL FUTURO ES MI REGALO.

74.- NUNCA ES TARDE SI LA DICHA ES BUENA.

75.- VAMOS A CONSTRUIR JUNTOS. LO PROMETIDO ES DEUDA. DIOS.

76.- TU PATRIA ES EL ALMA.

77.- CUANDO LE DOY VUELTAS A LAS COSAS CONSIGO QUE HAGAN DAÑO O QUE CUREN.

78.- CONVIENE CONSERVAR LA VIDA ANTE TODO , ES MÁS , CONVIENE CONSERVAR LA VIDA POR ENCIMA DE TODO.

79.- " NO MIRES LAS SOMBRAS , MIRA A LA LUZ. " PILARICA.

80.- " PORQUE CADA DÍA ES UNA CONQUISTA" ALEX PES.

81.- NOSOTROS SOMOS LUZ QUE TENEMOS PODER DE REVELAR NUESTRA LUZ.

82.- CUANDO SE TIENE POCO SIEMPRE SE QUIERE UN POCO MÁS.

83.- EL ARREPENTIMIENTO ES UN ACTO DE LIMPIEZA PERSONAL Y DE COBARDÍA. SI TIENES QUE ARREPENTIRTE DE ALGO MEJOR NO LO HAGAS. DIOS.

84.- PARA TÍ LO MEJOR. DIOS.

85.- HAY COSAS QUE PERMANECEN ESTABLES COMO DIOS , PERO POR REGLA GENERAL , LAS COSAS CAMBIAN. PERO DIOS PERMANECE INAMOVIBLE.

86.- SE PUEDE HACER UNA TAUTOLOGÍA

(VERDAD (APARENTE) , REALIDAD) CON LA FALSEDAD , PERO LA VERDAD CAE POR SU PROPIO PESO.

87.- NUNCA HAGAS TRATOS CON EL DEMONIO. EL DEMONIO SIEMPRE TE ENGAÑA.

88.- NUNCA JUEGUES CON LA LOCURA: NI TE HAGAS EL LOCO NI TE RÍAS DE UN LOCO.

89.- NO TE RÍAS DE LOS NIÑOS: AL FIN Y AL CABO SIEMPRE TIENEN LA RAZÓN.

90.- HONRARÁS A TU PADRE Y A TU MADRE Y DIOS COMO RECOMPENSA TE DARÁ MUCHOS AÑOS DE VIDA.

91.- EL MEJOR AFRODISIACO ES LA VISTA , EL TACTO , EL GUSTO Y EL OLFATO. LA VISTA Y EL OÍDO SON AFRODISIACOS SUPLETORIOS.
 (TIENE QUE ESTAR RICO) .

92.- EL SEXTO SENTIDO EXISTE , Y NO SÓLO ESO , FORMA UNA PARTE IMPORTANTE DE MÍ.

93.- SACA LA LUZ DE DENTRO DE TÍ.

94.- EXPULSA LA OSCURIDAD DE DENTRO TUYO , LUCHA CONTRA ELLA CON LA LUZ Y EL AMOR , NUNCA TE DEJES VENCER POR LA OSCURIDAD.

95.- " Y VI UNA TIERRA Y UNOS CIELOS NUEVOS. CIELOS COMO ESTOS JAMÁS FUERON CONTEMPLADOS. " DIOS.

96.- " CUANDO PEDÍ VUESTRA AYUDA , ¿ POR QUÉ ME LA DENEGÁSTEIS ? " DIOS.

97.- " YO SÉ TODO LO QUE ESTÁ EN VUESTROS CORAZONES. YO SÉ TODO LO QUE ESTÁ DENTRO DE CADA UNO DE VOSOTROS. YO ESTOY EN TODAS PARTES Y POR ESO LO SÉ TODO. " DIOS.

98.- EL CAMINO DEL EXCESO ES UNA SENDA HACIA LA PERDICIÓN.

99.- LA CLAVE PARA VIVIR UNA VIDA FELIZ Y COMPLETA ES DAR A DIOS SIEMPRE MUESTRAS DE JÚBILO Y ESPERANZA. DIOS.

100.- LA LLAVE DEL CONOCIMIENTO ES ASÍ: SIEMPRE DESEAS MÁS Y MÁS.

101.- EL ABSOLUTO ME GUÍA.

102.- YO ALLANARÉ TU CAMINO. DIOS.

 EL MUNDO ES MI HOGAR. TODO EL MUNDO. DIOS.

103.- LAS MONJAS SON HERMANAS DE LA CARIDAD. ES POR ESO QUE SIN LUGAR A DUDAS ESTÁN BENDECIDAS POR DIOS. DIOS.

104.- TU EXISTENCIA ME COLMA DE GOZO Y SATISFACCIÓN. DIOS.

105.- DIOS ELIGE BIEN A SUS ALLEGADOS. DIOS.

106.- ANTES DE PROBAR FRUTA QUE HAS DE COMER DEBES DE TOCARLA.

107.- TODO ÁRBOL QUE TE DÉ BUENOS FRUTOS MERECE MI BENDICIÓN. DIOS.

108.- VOY A QUITAR LAS PIEDRAS DE TU CAMINO. DIOS.

109.- ¿ CREES QUE HABLO EN VANO ? ¿ CREES QUE PROMETO EN VANO ? PUES NO ES ASÍ. DIOS NO HABLA EN VANO.

110.- DIOS ES EL MEJOR DE TODOS LOS GUÍAS. DIOS.

111.- LA VERDAD VA POR DELANTE. DIOS.

112.- LA HISTORIA NO ES UNIDIRECCIONAL. LA HISTORIA TIENE VARIAS DIRECCIONES. DIOS.

113.- DIOS LO TIENE TODO CALCULADO. DIOS.

114.- TODO ESTÁ PROGRAMADO , TODO ESTÁ

CONTROLADO. DIOS.

115.- YO NO TE FALLARÉ. *YO NUNCA TE FALLARÉ*. DIOS.

116.- EL AZAR NO EXISTE. DIOS.

117.- LA VIDA ES UN SUMA Y SIGUE. DIOS.

118.- TÚ ERES EL SALVADO. DIOS.

119.- NADA SE ME ESCAPA. NADA SE ESCAPA DE LA VOLUNTAD DE DIOS. DIOS.

120.- LOCULUS FRAGILE. LOCULUS TRAGICAMUNDUM. LUCIFER.

121.- SATANÁS TE PIDE TU AYUDA PERO TÚ NO SE LA CONCEDERÁS. DIOS.

122.- POR MÁS DIFICULTADES QUE HALLES EN EL CAMINO , NUNCA TE ABANDONARÉ. DIOS.

123.- TODO TIENE SU RESPUESTA. DIOS.

124.- ERES BENDITO Y DIEZ MIL VECES BENDITO. DIOS.

125.- *DEDICO ESTE LIBRO CON TODO EL AMOR*

DE MI ALMA AL ÚNICO AMOR DE MI VIDA , **LA MAILO BRIZ**. *TU EXISTENCIA ME COLMA DE GOZO Y SATISFACCIÓN.*

126.- NO OLVIDES NUNCA QUE PROMESAS QUE NO HAS DE CUMPLIR NO SIRVEN DE NADA. POR ESO CUANDO AMAS A ALGUIEN ES PARA SIEMPRE. POR DESGRACIA EXISTEN Y ABUNDAN LAS PROMESAS ROTAS.

127.- NO OLVIDES NUNCA QUE DIOS SIEMPRE TE GUIARÁ. DIOS.

128.- YO GUIARÉ TODOS TUS PASOS. DIOS.

129.- A VECES ES EL DESTINO EL QUE TE GUÍA EN TU CAMINO , PERO NO ES EL DESTINO EL QUE TE GUÍA : ES DIOS.

130.- LA BENDICIÓN PROCEDE DE DIOS.
 TU BENDICIÓN PROCEDE DE DIOS.
 QUE DIOS BENDIGA TODOS TUS PASOS.

 PILARICA.

131.- DIOS ES AMOR. DIOS TE AMA.

PILARICA.

132.- JESUCRISTO ES EL HIJO DE DIOS Y COMO HIJO , DICE MUCHO DE SU PADRE. PILARICA.

133.- LA VIRGEN DEL PILAR VA A HACER QUE TUS FUNDAMENTOS (CIMIENTOS) SEAN FUERTES. PILARICA.

134.- NO TE PREOCUPES POR EL MAÑANA , PREOCÚPATE DEL HOY. TODA PIEDRA DEL CAMINO TE SERÁ ARREBATADA (<u>NO VAS</u> A TENER PROBLEMAS). PILARICA.

135.- TU DESTINO VIENE MARCADO POR LAS ESTRELLAS. PILARICA.

136.- DIOS ES FUENTE DE TODA SABIEZA. ÉL TE HARÁ BUENO E INTELIGENTE. PILARICA.

137.- MI PADRE TE COMUNICÓ UN DÍA QUE SE SENTARÍA A TU DIESTRA CUANDO SUBIERAS AL CIELO , Y EN VERDAD YO TE DIGO QUE TÚ TE HAS DE RECOSTAR SOBRE MI (HOMBRO) LADO DERECHO. JESUCRISTO.

138.- JESUCRISTO VOLVERÁ. JESUCRISTO.

139.- ¿ NO FUE BASTANTE CON LO DE LOS PANES Y LOS PECES ? CAMINÉ SOBRE EL MAR.

¿ NO FUE BASTANTE CON LA CURACIÓN DE LOS LEPROSOS ? ¿ ES QUE ACASO NO VÍSTEIS MI PASIÓN ? OS HE DE DECIR EN VERDAD QUE LOS DESCREÍDOS (AQUELLOS QUE NO TIENEN FE Y NO CREEN EN MÍ) NO HEREDARÁN EL REINO DE DIOS Y POR TANTO NO IRÁN AL PARAÍSO. JESUCRISTO.

140.- HAZ EL BIEN Y OBTENDRÁS SIEMPRE TU RECOMPENSA. JESUCRISTO.

141.- AGRADEZCO A JESUCRISTO HABER PUESTO LA CARNE EN EL ASADOR EN EL MOMENTO OPORTUNO. ALEJANDRO.

142.- VAS A TENER VIDA ETERNA Y NO TE VA A AQUEJAR NINGUNA ENFERMEDAD DE AQUÍ EN

ADELANTE. VOY A DONARTE CARISMA Y PODER Y CONOCIMIENTO DE AQUÍ EN

ADELANTE. LA PALABRA DE CRISTO VA A MISA Y CRISTO TAMPOCO HABLA EN VANO. UNO DE LOS CARISMAS QUE VOY A ENTREGARTE ES EL DE LA SANACIÓN Y PODRÁS INCLUSO LLEGAR A SANAR A DISTANCIA.

ERES MI MEJOR AMIGO. SI TE QUEDAS SOLO TE VAN A LLOVER LOS AMIGOS.

ERES MI HERMANO DE AGUA. JESUCRISTO.

143.- TE DARÍA A COMER DE MI PLATO ,

TAMBIÉN COMERÍA DE TU PLATO COMO HARÍA EN SU DÍA EL EMPERADOR. SERÍA TODA UNA HONRA PARA MÍ. SIEMPRE PODRÁS COMER DE MI PLATO. JESUCRISTO.

144.- COMO HICIERA DIOS CON ABRAHAM , MALDECIRÉ A LOS QUE TE MALDIGAN. JESUCRISTO.

145.- EXCEPTUANDO A MI PADRE , MI MADRE Y MARÍA DE MAGDALA , NADIE HA SUFRIDO TANTO POR MÍ Y LOS MÍOS , EXCEPTO TÚ. JESUCRISTO.

146.- LA VERDAD ES TODO AQUELLO QUE CAE POR SU PROPIO PESO. ES LA LEY DE ATRACCIÓN , CONOCIDA POSTERIORMENTE COMO LEY DE LA GRAVEDAD. ES UN PRINCIPIO UNIVERSAL QUE SE DESARROLLA

EN TODOS LOS TÉRMINOS. LO QUE ES AFÍN A DIOS ES ATRAÍDO POR DIOS. Y DIOS ESTÁ EN TODAS PARTES. JESUCRISTO.

147.- NUESTRAS VIDAS ESTABAN LLAMADAS A CRUZARSE. JESUCRISTO.

148.- FUISTE EN OTRA VIDA NATANAEL, EL APÓSTOL QUE ENCONTRÉ DEBAJO DE UNA HIGUERA. (ESTO TE LO DIJO DIOS).

JESUCRISTO.

149.- EN ESTA VIDA TE BAUTIZARÉ COMO JONATHÁN. JESUCRISTO.

DIOS TE BAUTIZA COMO ABRAHAM. DIOS.

150.- TU FE TE HA SALVADO. JESUCRISTO.

151.- LOS DESIGNIOS DE DIOS SON INESCRUTABLES. LUDOLAI.

152.- NOSOTROS SEREMOS PARA SIEMPRE. JESUCRISTO.

153.- TODO LLEGARÁ A SU DEBIDO TIEMPO. DIOS.

154.- DIOS TRABAJA EN SILENCIO. DIOS.

155.- REZA A DIOS Y DIOS SIEMPRE ESTARÁ CONTIGO. DIOS.

156.- TU BENDICIÓN ES PERPÉTUA. DIOS.

157.- NO TE OLVIDARÁS DE NADA AL DÍA SIGUIENTE. DIOS.

158.- A VECES ES NECESARIO EL REPOSO PARA CULMINAR UN TRABAJO. HASTA DIOS DESCANSÓ EL SÉPTIMO DÍA DESPUES DE CREAR EL MUNDO. DIOS.

159.- A TÍ TE VOY A DAR UN DON: TENER UNA CAPACIDAD DE AMAR INFINITA. TAMBIÉN TE VOY A DAR DOS DONES MÁS (DE MOMENTO) : TE VOY A DAR INTELIGENCIA Y SABIDURÍA INFINITAS Y TE VOY A OTORGAR UNA FUERZA INAUDITA. SÓLO TIENES QUE TENER UN POCO DE FE Y PODRÁS MOVER EL MUNDO. DIOS.

160.- TU BENDICIÓN ES ETERNA. DIOS.

161.- BENDECIRÉ A LOS QUE TE BENDIGAN Y MALDECIRÉ A LOS QUE TE MALDIGAN. DIOS.

162.- TU RECOMPENSA SERÁ ETERNA. DIOS SELLA UN PACTO CONTIGO PARA SIEMPRE. DIOS.

163.- SIEMPRE ESTARÉ CONTIGO. LUDOLAI.

164.- DEBES CREER , DEBES TENER FE EN MÍ Y YO TE SALVARÉ DE TODO APURO. DIOS.

165.- DIOS QUIERE LO MEJOR PARA TÍ. DIOS.

166.- DIOS TE GUIARÁ. DIOS TE GUIARÁ HACIA EL PARAÍSO. DIOS.

167.- DIOS TE AMA. DIOS.

168.- DIOS TE OFRECE SU PERDÓN POR TODOS TUS PECADOS ANTES COMETIDOS. TE (ATÍ) CONVIENE VIGILAR PARA NO REPETIRLOS. DIOS.

169.- A TODO HOMBRE SÓLO LE CORRESPONDE UNA MUJER. DIOS.

170.- MIRA LAS PLANTAS : TODAS PROCEDEN DE UNA MISMA SEMILLA PERO TODAS ECHAN RAÍCES DONDE PUEDEN. DIOS.

171.- NO HAY COMO CAZAR RATAS PARA CONVERTIRSE EN GATO. LUDOLAI.

172.- NO HAY COMO CAZAR RATAS PARA COMER RATONES. DIOS.

173.- QUE LA LUZ ME ILUMINE. QUE LA LUZ TE ILUMINE. QUE LA LUZ NOS ILUMINE. LUDOLAI.

174.- DIOS CREÓ ANTES A LOS ÁNGELES QUE A LOS HOMBRES. DIOS.

175.- EN LOS DÍAS VENIDEROS VOY A DARTE SATISFACCIÓN. DIOS.

176.- TE ESPERA LA FELICIDAD. LA FELICIDAD SUPREMA. DIOS.

177.- SÓLO EXISTE UNA VERDAD. Y ESA VERDAD ES INMUTABLE , REAL Y PERPÉTUA. DIOS.

178.- DIOS TE VE CON BUENOS OJOS. DIOS.

179.- YO NO TENGO PERJUICIOS RACIALES CON NADIE. DIOS.

180.- A TODO EL MUNDO SE LE ECHA A FALTAR. TODAS LAS PERSONAS SOMOS ÚNICAS E INSUSTITUÍBLES. DIOS.

181.- VUELVE , CONSTRUYE , CREA. DIOS.

182.- ESTOY CONTIGO. DIOS.

183.- DESEO VIVIR. DESEO VIVIR BIEN.

 DESEO VIVIR. DESEO VIVIR CON PLENITUD.

 DESEO VIVIR FELIZ.

 Y DIOS TE LO CONCEDERÁ.

DIOS.

184.- DIOS TE DARÁ INTELIGENCIA. DIOS TE DARÁ FUERZA. DIOS TE DARÁ SABIDURÍA. DIOS TE DARÁ ENERGÍA. EN RESUMIDAS CUENTAS:

 DIOS TE DARÁ PODER. PALABRA DE DIOS.

185.- MÁS VALE TENER POCO Y SANTO QUE MUCHO Y CONDENADO. DIOS.

186.- NUNCA HABLO EN VANO.
TODO TE SERÁ REESTABLECIDO. DIOS.

187.- LOS OJOS SON EL ESCAPARATE DEL ALMA , LA MIRADA ES EL ESCAPARATE DEL ALMA. DIOS.

188.- EL FIRMAMENTO ENTERO SE TE REVELARÁ. DIOS.

189.- LA PAZ ES BENDITA. ALMANZOR.

190.- DEJA QUE EL CIELO TE GUÍE. DIOS.

191.- ESCUCHA MI PALABRA. DIOS.

192.- TU CORAZÓN ESTÁ EN LA BIBLIA. DIOS.

193.- LA PAZ ES UNA BENDICIÓN DEL CIELO. DIOS.

194.- Y NO TENGAS DUDA ALGUNA DE QUE DIOS TE DARÁ PODER Y ADEMÁS TÚ ERES EL PRIMERO EN SABERLO. PODER NO BUSQUES , <u>ENCUENTRA</u>. <u>YO TE GUIARÉ</u> PARA QUE ENCUENTRES. DIOS. SABES QUE ES VERDAD. NO MI VERDAD , NO TU VERDAD. VERDAD VERDADERA. DIOS.

195.- TU PRESENCIA ME ES GRATA. DIOS.

196.- TU PRESENCIA ME COLMA DE SATISFACCIÓN , ME PRODUCE FELICIDAD. DIOS.

197.- ERES PURO SI ES PURO TU CORAZÓN. DIOS.

198.- EL AMOR ES LA FUERZA MÁS PODEROSA DEL UNIVERSO. EL ODIO CREA LA DESTRUCCIÓN PERO EL AMOR CREA VIDA. LUDOLAI.

199.- ES POR ESO QUE TE AMO. LUDOLAI.

200.- SIEMPRE QUEDA UN RASTRO QUE SEGUIR. LUDOLAI.

201.- NADA HAY IMPOSIBLE PARA DIOS. DIOS.

202.- MI PRESENCIA ES UN PREMIO PARA TÍ , Y NO SÓLO ESO: TU SOLA PRESENCIA ES UN PREMIO PARA MÍ Y SI HUBIERA DE PREMIAR A ALGUIEN , ÉSE SERÍAS TÚ. DIOS.

203.- DIOS TE QUIERE. DIOS.

204.- LO QUE DEBA SER , SERÁ. DIOS.

205.- ESTARÉ SIEMPRE A TU LADO. LUDOLAI.

206.- SÉ SIEMPRE POSITIVO , NUNCA NEGATIVO: MIRA SIEMPRE A LA LUZ. PILARICA.

207.- SEÑOR , ADONAY , ELOHIM , YAHVÉ

DE MIS ANTEPASADOS ACADIOS , SUMERIOS , Y BABILÓNICOS DE UR DE CALDEA , BENDICE A LOS MAESTROS ASCENDIDOS Y A LAS HUESTES CELESTIALES , BENDICE A LOS ÁNGELES Y A LA ESTIRPE DE LAS PERSONAS A LAS QUE AMO , SOBRETODO A LA MUJER A LA QUE AMO , BENDICE A LOS MAESTROS

(MAITREYA) COMO A JESÚS DE NAZARETH , ETC …

208.- EN VERDAD TE DIGO QUE AHORA ERES UN MAESTRO ASCENDIDO. DIOS.

209.- EL PENSAMIENTO SE AVANZA A LA PALABRA , EL SENTIMIENTO SE AVANZA AL ACTO. ALEX PES.

210.- DA FELICIDAD Y SATISFACCIÓN AQUELLO

QUE CREAS CON TUS PROPIAS MANOS. MI PROPIA OBRA ME COLMA DE SATISFACCIÓN. DIOS.

211.- DE LO BUENO , PRUEBA SIEMPRE LO MEJOR. DIOS.

212.- TIENES LA SEMILLA OSCURA , PERO TU FLOR ES CLARA. DIOS.

213.- LA NATURALEZA TE PROTEGE. LA NATURALEZA ESTÁ HECHA PARA TÍ. LA BIBLIA ESTÁ HECHA PARA TÍ. DIOS.

214.- YO ESTOY CONTIGO. DIOS.

215.- NADIE PUEDE COMPRAR A DIOS. DIOS.

216.- TODAS LAS ENFERMEDADES DEL MUNDO <u>SON CONTAGIOSAS</u>. DIOS.

217.- YO TE GUÍO , <u>SIEMPRE</u> TE GUÍO. DIOS.

218.- CUENTA CONMIGO PARA TODO. DIOS.

219.- EL FUTURO ES MEJOR QUE EL PRESENTE. LA ESENCIA DE DIOS ES QUE , EN PARTE , TODO SE COMUNICA. LA QUINTAESENCIA DE

DIOS ES QUE DIOS ESTÁ EN TODAS PARTES. DIOS.

220.- DIOS NO FALTA EN SU CASA. DIOS.

221.- EL SECRETO DE LA VIDA TE SERÁ REVELADO. DIOS.

222.- DIOS TE HARÁ LA VIDA MÁS LLEVADERA. TEN PRESENTE QUE EN TÍ CIFRO TODAS MIS ESPERANZAS. DIOS.

223.- YO SIEMPRE TE GUIARÉ. LUDOLAI.

224.- NO MIRES MI AUSENCIA SINO LO CERCANO QUE ESTOY DE TÍ. DIOS.

225.- TEN PRESENTE QUE EN TÍ CIFRO TODAS MIS ESPERANZAS. DIOS.

226.- HAY REMEDIO PARA TODA ENFERMEDAD. DIOS.

227.- VAS A GANAR MEMORIA A PARTIR DE AHORA. DIOS.

228.- CÚRATE EN SALUD. EVITA MALES

MAYORES. EXISTE VIDA DESPUÉS DE LA VIDA. DIOS.

229.- LA LUZ <u>NUNCA</u> ENGAÑA. DIOS.

230.- EL ALMA ESTÁ EN EL CORAZÓN. DIOS.

231.- DIOS TE TIENE ESTIMA. DIOS.

232.- YO SERÉ TU GUÍA. DIOS. TODO LLEGA A SU DEBIDO TIEMPO. DIOS. A PARTIR DE AHORA IRÁS POR EL BUEN CAMINO. DIOS.

233.- DIOS TE QUIERE EN UN BUEN PUESTO. DIOS.

234.- LA VERDAD ANIDA EN TU CORAZÓN. DIOS.

235.- NO TE VOY A ABANDONAR <u>NUNCA</u>. DIOS.

236.- SIENTE LA LLAMADA DE DIOS. DIOS.

237.- DIOS TE GUIARÁ Y DIOS TE SALVARÁ. TENDRÉ CUIDADO DE TU ESTIRPE. DIOS.

238.- DÉJATE GUIAR QUE DIOS TE MIMA. TE TENGO BIEN PRESENTE. DIOS.

239.- <u>NUNCA</u> TE ABANDONARÉ. DIOS.

240.- CREE EN MÍ Y <u>NUNCA</u> TE FALLARÉ. DIOS.

241.- DIOS ALUMBRARÁ TU CAMINO.

DIOS ESTÁ POR ENCIMA DE TODO. DIOS.

242.- LA BONDAD ES LA MADRE DE TODAS LAS VIRTUDES. EL LIBRO DE LA VIDA SE HA ABIERTO PARA TÍ. DIOS.

243.- TODO FUNCIONA POR PASOS : LA VIDA ES UN CAMINO QUE SE ESCRIBE PASO A PASO. DIOS.

 LA VIDA DE JESUCRISTO ES UN ACTO DE CONTRICCIÓN Y <u>MISERICORDIA</u>. DIOS.

244.- LAS VACAS PACEN JUNTO A LOS LOBOS ; PERO NO SE DEJAN LLEVAR POR ÉSTOS. DIOS.

245.- DIOS BENDICE TU ESTIRPE HASTA EL FINAL DE LOS DÍAS. DIOS.

246.- HAY CIUDADES COMO TALISMANES. DIOS.

247.- ERAS FUERTE , PERO AHORA ERES MÁS FUERTE GRACIAS A DIOS. DIOS.

248.- DIOS ES LA LUZ QUE ILUMINA TODOS LOS CAMINOS. DIOS.

249.- DIOS ES LA LUZ QUE ILUMINA TU VIDA. DIOS.

250.- LA LUZ BARRE TODA OSCURIDAD. DIOS.

251.- ADONDE QUIERA QUE ESTÉS DIOS ESTÁ CONTIGO. DIOS.

252.- SIEMPRE TE TENDRÉ EN CUENTA PORQUE ESTOY POR TÍ. CUENTA CONMIGO PARA LO QUE QUIERAS. LUDOLAI.

253.- NO TE OLVIDES DE MÍ , LUDOLAI , TE QUIERO. ALEX.

254.- YO TAMBIÉN TE QUIERO. LO NUESTRO ES ENTRE UN FLECHAZO Y UN LARGO ROMANCE. SIGUE EL PROTOCOLO GALÁCTICO Y TRANQUILO , QUE YO ESTOY POR TÍ. PIENSO EN TÍ INCLUSO CUANDO TÚ NO PUEDES PENSAR EN MÍ. LUDOLAI.

255.- MIS REGLAS LAS DICTO YO. LUDOLAI.

256.- MIS REGLAS ME LAS DICTA DIOS. ALEX.

257.- RESPETARÉ TUS REGLAS SI DIOS ME RESPETA LO ÚNICO QUE LE PIDO EN ESTE MUNDO , QUE ERES TÚ. LUDOLAI.

258.- DIOS TE ASISTIRÁ AHORA Y <u>SIEMPRE</u> , PALABRA DE DIOS , Y DIOS <u>NUNCA</u> ENGAÑA. DIOS.

259.- LA VERDAD HABLA BIEN DE TÍ. DIOS.

260.- LA VERDAD ES PURA Y TRANSPARENTE COMO EL AGUA CLARA. DIOS.

261.- DIOS TE GUIARÁ <u>AHORA</u> Y <u>SIEMPRE</u>. DIOS.

262.- ESTARÉ ALLÍ DONDE TÚ TE ENCUENTRES. DIOS ESTÁ CONTIGO. DIOS.

263.- DIOS TE QUIERE.
 DIOS TE QUIERE AYUDAR. DIOS.

264.- EL HOMBRE SABIO Y CORRECTO TIENE RESPETO POR LA VIDA. EL HOMBRE SABIO ES BUENO , ES TEMEROSO DE DIOS.
 TÚ SABES , ERES SABIO , ERES BUENO Y

ERES CORRECTO A LOS OJOS DE DIOS. DIOS.

265.- TENEMOS UNA CITA. YO NO VOY A FALTAR. TÚ TAMPOCO. ESTÁ ESCRITO EN EL LIBRO DE LOS TIEMPOS. LUDOLAI.

266.- ADONDE QUIERA QUE RECES POR DIOS , DIOS ESTARÁ. DIOS.

267.- AMO A LA MUJER QUE AMO COMO A LA LUZ DEL SOL. ALEX.

268.- A PARTIR DE AHORA NADA NI NADIE HARÁ PELIGRAR TU FE. DIOS.

269.- DIOS TE LO DICTARÁ TODO , SI ES PRECISO HASTA TE LO DELETREARÁ. DIOS.

270.- DIOS SIEMPRE TE GUIARÁ. A PARTIR DE AHORA DIOS TE ANIMARÁ. (TE DARÁ ÁNIMA O ALMA Y TE ESTIMULARÁ A SEGUIR ADELANTE). DIOS TE DARÁ HÁLITO DE VIDA (ALIENTO). DIOS.

271.- LA BENDICIÓN VENDRÁ A TU HOGAR ,

LLENARÁ TODA TU MORADA Y TE ALCANZARÁ DE PLENO. TEN PACIENCIA , TEN CALMA , TEN FE. DIOS.

272.- YO SOY DIOS Y TÚ ERES MI RECOMPENSA ANSIADA. PIENSA Y NO SÓLO PENSARÁS EN EL BIEN SINO QUE PENSARÁS BIEN. TE VAS A SENTIR REALIZADO. DIOS.

273.- EL CIELO ES PARA TÍ. DIOS.

274.- UNA VEZ HAS VISTO LA LUZ NO LA SUELTES. DIOS.

275.- LE DEDICO A LA DAMA LUDOLAI LO MEJOR DE MIS GENES. ALEX.

Y LA DAMA LUDOLAI TE DEDICA LO MEJOR DE SUS GENES <u>PARA SIEMPRE</u> . LUDOLAI.

TUS GENES Y MIS GENES SE VAN A UNIR PARA CREAR UN INDIVIDUO NUEVO , UNA NUEVA ESTIRPE INMORTAL. LUDOLAI.

276.- HE PUESTO EL ARCOIRIS EN EL CIELO PARA TÍ. COMO SEÑAL DE NUESTRA ALIANZA. DIOS.

277.- EL ALMA ESTÁ EN LA SANGRE. DIOS.

278.- **LA ÚLTIMA REVELACIÓN :**

SIEMPRE HAY TIEMPO PARA UNA ÚLTIMA REVELACIÓN. DIOS.

279.- VOY A PONERTE LAS COSAS FÁCILES. DIOS.

280.- LA ÚNICA LUZ QUE ILUMINA EL MUNDO ES LA LUZ DE DIOS. TODA OTRA LUZ QUE ILUMINE EN TU CAMINO ES FALSA. DIOS.

281.- EN EL CAMINO HACIA LA LUZ NUNCA SE PROGRESA LO SUFICIENTE. DIOS.

282.- DIOS ESTÁ EN TODOS , DIOS TAMBIÉN ESTÁ DENTRO TUYO. CURA , DIOS.

283.- CÚRATE , TODO ESTÁ EN MIS PLANES. DIOS.

284.- DIOS TE ORDENA COSAS BUENAS PARA QUE TU VIDA SEA MÁS BELLA. DIOS.

285.- JESUCRISTO ESTÁ PARA EL QUE LO NECESITA. CÚRATE. PARA TODOS. DIOS ESTÁ CONTIGO. DIOS.

286.- MI ESENCIA ES LA BONDAD. DIOS.

EN VERDAD TE DIGO QUE ERES BENDITO. TÚ TENDRÁS RECOMPENSA ETERNA ,

SÓLO TIENES QUE TENER FE EN DIOS. DIOS.

287.- HABRÁ UN ANTES Y UN DESPUÉS DE ESTA NOCHE. DIOS.

 YO TE GUIARÉ EN TODO. DIOS.

288.- NO TE APARTARÉ <u>NUNCA</u> DE MI CAMINO. DIOS.

289.- ¿ QUÉ ESTÁ PASANDO ?
EL UNIVERSO ENTERO TE RESPONDE. HERMES.

290.- GLORIA EN LOS CIELOS A LOS HOMBRES DE DIOS. INCA YUPANQUI.

291.- CREER ES LA CLAVE. NUNCA TE DES POR VENCIDO. LAS EXCELENCIAS DE DIOS LAS VAS A PROBAR TÚ : DIOS TE DARÁ SABIEZA , INTELIGENCIA , CARISMA Y PODER.

EL HACEDOR HACE EL BIEN. DIOS.

292.- YO SERÉ TU GUÍA Y TE HARÉ ANDAR POR EL BUEN CAMINO. DIOS.

293.- YO TE GUIARÉ <u>SIEMPRE</u> POR EL BUEN CAMINO. DIOS. DIOS TE LO PROMETE , Y CUANDO HACE UNA PROMESA , <u>NUNCA</u>

ENGAÑA. DIOS.

294.- EL PLASMA EXISTE. LOS FANTASMAS EXISTEN. LOS PODERES SE MANIFIESTAN. SIENTE EL PODER. DIOS TE VA A HACER PODEROSO. DIOS ES TU MEJOR AMIGO. DIOS. TENDRÁS PODER. DIOS.

295.- EMPIEZA UN NUEVO DÍA. DIOS.

296.- YO SIEMPRE ESTARÉ CONTIGO. LUDOLAI.

297.- QUE UNA COSA TÚ NO LA VEAS NO QUIERE DECIR QUE NO EXISTA. DIOS.

298.- YO SIEMPRE TE GUIARÉ. LUDOLAI.

299.- DIOS ES LUZ. LA LUZ DE DIOS TE SERÁ MANIFESTADA. RECUERDA QUE DIOS NO ENGAÑA. DIOS. HARÉ RECTOS TUS CAMINOS. DIOS. Y ADEMÁS TENDRÁS LA BENDICIÓN DE DIOS. DIOS. ERES AGRADABLE A LOS OJOS DE DIOS. DIOS.

300.- ESCÚCHA LA VOZ DE DIOS. ES LA MEJOR DE TODAS. DIOS.

301.- HAS DE TENER EN CUENTA NO SÓLO QUE YO TE GUIARÉ EN TODO SINO QUE YO MISMO TE INSTRUIRÉ EN TODO. DIOS.

302.- LA LUZ DE DIOS ES BUENA. DIOS.

303.- EUCALIPTO , BISAP Y MANZANILLA ; Y HUELE Y SABE DE MARAVILLA. DIOS.

304.- VOY A DARTE NUEVOS CARISMAS Y BENDICIONES PORQUE <u>EL CIELO</u> (Y LA TIERRA) SON PARA TÍ.

 A PARTIR DE AHORA SE DESPERTARÁN Y SE TE DESARROLLARÁN NUEVOS PODERES. DIOS. SIEMPRE LUCHARÁS DEL LADO DEL BIEN. DIOS.

 DIOS ESTÁ PARA TÍ. DIOS. VAS A VER NUEVOS PRODIGIOS. DIOS.

305.- HAZ LAS COSAS BIEN. LUDOLAI.

306.- DIOS EXISTE. DIOS.

307.- DIOS ESTÁ POR TODAS PARTES. DIOS.

308.- LO QUE HA DE PASAR ESTÁ ESCRITO <u>EN LA BIBLIA</u>.

 QUIEN ALGO QUIERE ALGO LE CUESTA. DIOS.

309.- LA ESENCIA DE DIOS ES EL BIEN. DIOS.

310.- ESTAMOS EN EL MISMO BARCO , LO QUE YO NO SÉ ES SI VAMOS A LLEGAR AL MISMO PUERTO.

HAZTE HOMENAJE.
TE VOY A ABRIR TODAS LAS PUERTAS. DIOS.

311.- EL BIEN PLANEA SOBRE EL MAL , EL BIEN ES SUPERIOR AL MAL. DIOS.

312.- ERES MI CONSORTE. LUDOLAI.

313.- TE VOY A DAR LUZ. DIOS.

314.- LUZ Y VIDA. DIOS.
LA LUZ HA SIDO HECHA PARA TÍ. DIOS.

315.- LA LUZ AMOROSA DEL CREADOR VA A SER REPARTIDA POR TÍ. ES POR ESO QUE TE VA A CORRESPONDER LA MEJOR PARTE. LO MEJOR PARA TÍ. DIOS.

TE VOY A HACER RICO EN VIVENCIAS. DIOS.

316.- VAS A EVOLUCIONAR DE LA NADA A LO MÁS ABSOLUTO. DIOS.

VOY A ENTREGARTE LAS LLAVES DEL CIELO Y DE LA TIERRA. DIOS.

317.- CUANDO BENDICES A UNA MUJER LAS

BENDICES A TODAS. DIOS.

318.- DIOS , BENDICE A <u>LUDOLAI</u> Y A LA <u>MAILO BRIZ</u>. ALEX.

319.- CUANDO TENGAS UNA NAVE LA BAUTIZARÁS CON EL NOMBRE DE " MARIE VERITÉ " . DIOS.

320.- TÚ Y YO SOMOS AL FIN Y AL CABO , DE TODAS MANERAS , AMIGOS. ADONAY.

 DIOS TIENE OMNIPRESENCIA Y OMNIPOTENCIA. ADONAY.

321.- HAZ EL BIEN. GAVIOTA.

322.- EL ÁNIMA DE DIOS TE SOSTIENE. DIOS.

323.- VAS A VER PRODIGIOS A TU PASO. DIOS.

324.- LA ESENCIA DE DIOS ES SU BONDAD. DIOS.

325.- NO PUEDES JUGARTE EL MUNDO EN UNA PARTIDA DE AJEDREZ PORQUE LE PERTENECE A DIOS. DIOS.

326.- LA LUZ ES BUENA , ES POR ESO QUE TODO EL MUNDO LLEVA ENCIMA ALGO DE LUZ. TODOS SOMOS UNA GRADACIÓN DE LA LUZ. DIOS.

> DIOS ES EL AMO
> DE LA VERDAD SUPREMA. DIOS.

327.- ERES BENDECIDO POR ADONAY. ADONAY.

328.- EL FUTURO YA ESTÁ AQUÍ ,
 NO DEBES SUFRIR POR ÉL
 PORQUE DIOS TE AYUDARÁ

> Y TE GUIARÁ POR TODOS LOS CAMINOS , SENDAS Y RUTAS DEL MUNDO. DIOS.

329.- TU ESENCIA ES LA SENDA DEL PEREGRINO. DIOS.

> PERO DIOS TE DARÁ UNA RESIDENCIA FIJA. DIOS.

> DEBES PERMANECER CON LOS TUYOS. DIOS.

> ERES LO QUE VUELAS. CHISPA.

330.- EN CADA GESTO QUE HAGAS , EN CADA PALABRA QUE DIGAS , DIOS ESTARÁ CONTIGO. TU SENDA ES DE LUZ , TE CONVIENE ACEPTAR LA VERDAD. DIOS.

331.- DIOS TE VA A DAR LUZ , VAS A PONERTE

BRILLANTE. VAS A OÍR MI VOZ EN TODO MOMENTO , Y ACUDIRÁS A MÍ COMO A LA VOZ DE TU AMO , ME SERÁS FIEL Y ME RESPETARÁS , COMO SI FUERA TU ESPOSA , Y A CAMBIO YO TE CRIARÉ Y TE INSTRUIRÉ Y TE CUIDARÉ COMO QUE ERES MI HIJO. DIOS.

332.- TODOS SOMOS HIJOS DE DIOS. DIOS.

333.- DIOS , SÁLVAME DE TODO <u>SIEMPRE</u> , DE TODO MAL EN TODO MOMENTO. DAME INTELIGENCIA PARA QUE NO PRUEBE DE LO DULCE NI DE LO SALADO , DE LO FRÍO Y DE LO SECO. ¡ DIOS , SÁLVAME ! ALEX.

334.- DESDE EL ABISMO Y LA INMENSIDAD DEL TIEMPO , Y ESTÉS DONDE

ESTÉS , TE VENDRÉ A BUSCAR. LUDOLAI.

335.- DESDE EL ABISMO Y LA INMENSIDAD DEL TIEMPO Y ESTÉS DONDE ESTÉS TE VENDRÉ A SALVAR. DIOS.

336.- EL MUNDO ES UNA IRREALIDAD SI
 NO ES POR DIOS.

 DIOS ES REAL. YAHVÉ.

337.- EL BIEN DA VIDA. PADRE.

338.- LA SUPREMA FELICIDAD TE SEA BENDITA , BIENDICHA , BIENDADA Y CONSAGRADA. DIOS.

339.- DIOS TE VA A GUIAR <u>SIEMPRE</u> EN TODO MOMENTO. DIOS.

340.- EN DOCENAS DE LIBROS APRENDERÁS COMO CON UNAS SOLAS PALABRAS. LA PALABRA ES VERBO , EL VERBO ES DIOS. DIOS.

341.- A PARTIR DE AHORA DIOS SE VA A MANIFESTAR <u>SIEMPRE</u> CON SUMA FACILIDAD. DIOS.

342.- SI ORAS Y REZAS POR LA APARICIÓN DE DIOS CON TODA TU ALMA , DIOS SE TE MANIFESTARÁ (APARECERÁ).

 DIOS TE AYUDARÁ SIEMPRE. DIOS.

343.- DIOS TE QUIERE AYUDAR
 Y SUS PALABRAS NO SON EN VANO.
 DIOS.

344.- NUNCA TE ABANDONARÉ. DIOS.

345.- NUNCA TE ABANDONARÉ. LUDOLAI.

346.- DIOS ES UBICUO , ESTÁ POR TODAS PARTES. ES REAL , EXISTE , DIOS ES Y SERÁ. DIOS.

347.- YO TE GUIARÉ <u>SIEMPRE</u> POR EL BUEN CAMINO. DIOS.

YO TE INSTRUIRÉ <u>SIEMPRE</u> EN TEMAS VARIADOS. DIOS.

LA LUZ ES BUENA. LA LUZ NO QUEMA. DIOS.

348.- EL BIEN APRENDE POR SÍ MISMO. DIOS. YO TE INSTRUIRÉ EN <u>TODO</u>. DIOS.

349.- EL CREADOR ESTÁ CONTENTO CONTIGO. DIOS.

350.- LA LLAVE DE LA VIDA ES PARA TÍ. DIOS.

TÚ ERES EL BIEN. DIOS TE DARÁ VIDA RENOVADA. DIOS. EL BIEN VENCE <u>SIEMPRE</u> AL MAL. EL BIEN <u>SIEMPRE</u> VENCERÁ.

351.- TE TENDRÉ <u>SIEMPRE</u> EN LAS FILAS DEL BIEN. DIOS.

<u>SÍGUEME SIEMPRE</u> , SIEMPRE , SIEMPRE.

PARA SIEMPRE ME SEGUIRÁS. DIOS.

352.- NO POR MUCHO MADRUGAR AMANECE MÁS TEMPRANO. ESCUCHA MI VOZ SIEMPRE PORQUE MI VOZ ES PARA SIEMPRE. DIOS. ESTO ES REAL. DIOS.

DIOS SABE DE TU EXISTENCIA Y SE HONRA DE TU EXISTENCIA , LUEGO **TE QUIERE** , NO QUIERE CONDENARTE. SIMPLEMENTE QUIERE QUE LLEVES UNA EXISTENCIA FELIZ. CONTIGO CULMINA MI OBRA. DIOS.

LO MEJOR ESTÁ POR LLEGAR SIEMPRE. DIOS.

353.- DIOS TE TIENE EN BUEN SITIO Y TE TENDRÁ SIEMPRE EN BUEN SITIO. DIOS.

 SIEMPRE TE GUIARÉ BIEN. LUDOLAI.
 PERO DIOS TE GUIARÁ MEJOR. DIOS.

354.- SIGUE MIS PASOS. LUDOLAI.

355.- LA TIERRA ES EL CIELO DE LOS REYES. DIOS.

356.- RÁPIDO , CORTO , PRECISO. MOVIMIENTO SECO. EL MOVIMIENTO ARTÍSTICO ES RÁPIDO ,

CORTO, PRECISO. DIOS.

357.- LA MEMORIA ES LA RIQUEZA DE UN POBRE. DIOS.

358.- LA LUZ ES CLARIDAD. LA LUZ ES EL BIEN Y TÚ ESTÁS EN LA LUZ. DIOS.

359.- YO SOY EL CAMINO Y LA VERDAD Y LA VIDA. DIOS.

360.- LAS COSAS SALEN BIEN O NO SALEN. LUDOLAI.

361.- SIEMPRE TE LIBRARÉ DE QUE DIGAS UNA TONTERÍA. DIOS.

362.- LAS COSAS SALEN MEJOR CALMÁNDOSE, LAS COSAS SE REFUERZAN A SÍ MISMAS. REVELACIÓN DIVINA.

363.- CALMÁNDOTE LLEGARÁS MÁS LEJOS. DIOS.

364.- CADA DÍA TIENE SU MAÑANA. ALEX PES.

365.- NO TEMAS A NADA. SI ES NECESARIO TE

DARÉ ALAS. YAHVÉ.

TODOS SOMOS UNA GRADACIÓN DE LA LUZ. SÓLO LA TIENES QUE HACER BRILLAR. DEPURA TU ARTE , DEPURA SIEMPRE TU ARTE. YAHVÉ.

366.- LOS ANILLOS SÓLO SALEN CUANDO DIOS QUIERE. YAHVÉ.

367.- QUE ALÁ TE GUÍE. MUHAMAD GADAFI.

368.- NO HEMOS DE MULTIPLICAR LAS DIFICULTADES. MOSSÈN TOR MALAGELADA.

369.- NO PIDAS A QUIEN PIDIÓ , NO SIRVAS A QUIEN SIRVIÓ , Y NO QUIERAS A QUIEN NO TE QUIERA. FELIPE.

370.- CADA DÍA ENCIERRA SU MENSAJE. BARAK OBAMA.

371.- TENDRÁS ABIERTAS LAS PUERTAS DEL PARAÍSO. YAHVÉ.

372.- QUE ALÁ TE ABRA LAS PUERTAS DE TODOS LOS CAMINOS. ALÁ.

373.- DIOS ALLANARÁ TODOS TUS CAMINOS. DIOS.

374.- QUE ALÁ TE ILUMINE. ALÁ.

375.- EL ESPÍRITU DE DIOS Y EL AMOR DE DIOS PLANEA SOBRE TÍ. YAHVÉ.

376.- EL AMOR DE DIOS. QUIEN TIENE UN AMIGO TIENE UN TESORO. TODOS GUARDAMOS ALGÚN TESORO , AUNQUE SEA ESCONDIDO. DIOS ES Y SERÁ TU MEJOR AMIGO. DIOS.

377.- ERES BENDECIDO POR ADONAY.
ERES BENDECIDO POR DIOS.
ERES BENDECIDO POR YAHVÉ. YAHVÉ.

MALDECIRÉ A QUIEN TE MALDIGA Y BENDECIRÉ A QUIEN TE BENDIGA. YAHVÉ.

LA LUZ EXISTE , ES REAL Y ES BUENA. LA LUZ TRASPASA TODAS LAS BARRERAS. YAHVÉ.

378.- LAS MENTIRAS DEL PRESENTE SON FRUTO DE LOS ERRORES DEL PASADO. ALEX PES.

379.- DE UN BUEN MAESTRO TIENEN QUE SALIR BUENOS ALUMNOS. ALEX PES.

380.- CADA PERSONA TIENE SU ENCANTO. ALEX PES.

381.- NO TEMAS NADA PORQUE ESTOY CONTIGO. YAHVÉ.

NO HAY TEMOR EN EL AMOR. YAHVÉ.

382.- CÁLMATE. NO TEMAS , DIRIJO TUS GENES. LUDOLAI.

383.- SIGUE MIS PASOS Y NO TENDRÁS NADA QUE TEMER. LUDOLAI.

384.- SIGUE MIS PASOS Y SERÁS BENDECIDO. DIOS.

385.- SIEMPRE HAY FUTURO EN EL CIELO. LUDOLAI.

 ESTO NO ES EL FINAL , SÓLO ES EL PRINCIPIO.

 DARÍA CONTIGO HASTA EN EL FIN DEL MUNDO. LUDOLAI.

386.- APUESTA POR LA LUZ. DIOS.

387.- ERES BENDECIDO POR DIOS. SÓLO TIENES QUE SEGUIR MI CAMINO. DIOS.

LA LUZ DE LOS ÁNGELES SE HA REPARTIDO A TRAVÉS DE LOS SIGLOS COMO UNA PROMESA DE AMOR ETERNO. DIOS.

DIOS ES PROVEEDOR DE AMOR ETERNO. DIOS TE AMA. DIOS.

NO TEMAS , SIÉNTEME: SOY EL AMOR, EL BIEN, LA CURACIÓN , LA SALVACIÓN , EL PODER. DIOS.

LA OBRA DE DIOS ES LA VIDA. DIOS.

388.- CONTEMPLA LOS CIELOS. LA GRANDEZA DE YAHVÉ SE OBSERVA EN EL CIELO. YAHVÉ.

389.- YAHVÉ ESTÁ Y ESTARÁ

SIEMPRE CONTIGO. ESCUCHA MI VOZ. MI VOZ ES BUENA , LA MEJOR CON DIFERENCIA. SIEMPRE TE GUIARÉ , ESCRUTARÉ EN TUS CAMINOS PARA GUIARTE DESPUÉS HACIA UN BUEN TÉRMINO. EXPULSARÉ EL MAL DE TÍ Y TÚ EXPULSA DE TÍ TUS DEMONIOS. SELLARÉ UN PACTO CONTIGO Y CON TU GENTE HASTA MIL GENERACIONES. YO TE ILUMINARÉ SIEMPRE HASTA EL FIN DE LOS DÍAS. TÚ VAS A LLEGAR HASTA EL FINAL DE LOS DÍAS , YO TE LO PROMETO. SOY DIOS , CREADOR DEL CIELO Y DE LA TIERRA. YO REESTABLECERÉ TODO TU DOMINIO , HARÉ QUE CREZCAS EN LA FE Y EN LOS HECHOS. SOY OMNIPOTENTE Y TÚ ERES MI FRUTO ESCOGIDO. YO TE HARÉ DIESTRO EN EL ARTE , EN TODOS LOS ARTES. LA

HUMANIDAD NO ES PERFECTA PERO SIGUIENDO
MIS PASOS SE PUEDE

PERFECCIONAR. ENTIÉNDELO , SEGUIR MIS PASOS ES UN SENDERO DE PERFECCIÓN. YO TE CORREGIRÉ SIEMPRE QUE PUEDA , TE HARÉ DISCERNIR EL BIEN DEL MAL Y ENVIARÉ A TODOS MIS ÁNGELES PARA PREMIARTE. TIEMPO AL TIEMPO.

EL BIEN NO TE VA SER ARREBATADO.

ES UNA PROMESA DE DIOS. DIOS , YAHVÉ Y SUS APÓSTOLES.

390.- EL BIEN FORMA PARTE DE TÍ Y TÚ FORMAS PARTE DEL BIEN. YAHVÉ.

NO DUELE EL AMOR. DUELE EL ODIO. YAHVÉ. ESTOY Y ESTARÉ CONTIGO EN TODO MOMENTO. NO TIENES NADA QUE TEMER. CONFÍA EN MÍ. LO PROMETIDO ES DEUDA. YAHVÉ.

NO SIEMBRES LA DISCORDIA EN TU CAMINO. YAHVÉ.

391.- EL TIEMPO HA LLEGADO Y ES RELATIVO PERO DIOS PERMANECE INMUTABLE , PERMANENTE , INCORRUPTIBLE , CONSTANTE. DIOS.

392.- " - LA LUZ TE GUIARÁ , LA LUZ TE GUIARÁ <u>SIEMPRE</u>.

- ¿ A DÓNDE ?

- ALLÁ ADONDE VAYAS , ESTÉS DONDE ESTÉS , LA LUZ TE GUIARÁ SIEMPRE. " DIOS.

393.- LA LUZ DE DIOS PERMANECE SOBRE TODAS LAS COSAS. DIOS.

394.- CADA DÍA NACE UN MAÑANA. DIOS.

395.- TU CORAZÓN ES BLANCO , BLANCO COMO LA LECHE. TAMERLÁN.

396.- TE VOY A OTORGAR DOS DONES MÁS : PRECOGNICIÓN Y PERVIVENCIA. DIOS.

397.- TU PUREZA TE CONVIENE. DIOS.

398.- CUANDO NO SE TIENE SE TIENE QUE COMPARTIR. DIOS.

399.- VAS A LEER EN EL CORAZÓN DE TODO SER VIVIENTE. DIOS.

400.- EL PODER DE DIOS VENDRÁ SOBRE TÍ , NO CAERÁ SOBRE TÍ : VENDRÁ SOBRE TÍ. DIOS.

401.- DIOS HARÁ RECTOS TODOS TUS CAMINOS. DIOS.

402.- TODOS TUS CAMINOS CONDUCEN A MÍ. LUDOLAI.

403.- DIOS ES Y SERÁ SIEMPRE. DIOS. ERES DIGNO DE MI GUÍA, DE MI CONOCIMIENTO Y DE MI SECRETO. CALLA Y ESCUCHA: EL MUNDO TE RESPONDERÁ. SÓLO TIENES QUE SEGUIR MI CAMINO. DIOS. DIOS NUNCA TE FALLARÁ. DIOS.

TOMES EL CAMINO QUE TOMES - DIOS ESTARÁ CONTIGO -, LO ENCONTRARÁS CUAJADO DE ESTRELLAS. HAZ BRILLAR LA LUZ QUE TIENES ANTE TÍ. NO TEMAS, SI AMAS AL MUNDO EL MUNDO TE AMARÁ Y YO TE ABRIRÉ LAS PUERTAS DE LOS CIELOS PORQUE EL CIELO LO TIENES <u>ASEGURADO</u>.

TU NOMBRE, ALEX, ESTÁ ESCRITO EN EL LIBRO DE LA VIDA Y VAS A VIVIR MÁS AÑOS QUE MATUSALÉN. APRENDERÁS NUEVOS MODOS DE CURAR Y SER CURADO. TENDRÁS EL DON DE LA SANACIÓN A DISTANCIA Y NUEVOS CARISMAS TE SERÁN OTORGADOS POR DIOS. DIOS.

DIOS ES TU MEJOR AMIGO Y TÚ ERES EL MEJOR AMIGO DE DIOS. DIOS.

LA GLORIA DE DIOS ES GRANDE. DIOS.

LA GLORIA TE SERÁ REESTABLECIDA. DIOS. VAS A REPARTIR LA GLORIA Y EL PODER DE DIOS ALLÁ DONDE ESTÉS, TE ENCUENTRES DONDE Y COMO TE ENCUENTRES. DIOS.

404.- SIEMPRE TE GUIARÉ POR EL BUEN

CAMINO. DIOS.
SERÉ TU JARDINERO FIEL. DIOS.

DIOS ES LA CUNA DE TODA VERDAD. DIOS. LOS NIÑOS Y LAS NIÑAS , LA INFANCIA , LAS GENERACIONES VENIDERAS , SON LA LUZ QUE VIENE A ILUMINAR EL MUNDO Y SU MANIFESTACIÓN. DIOS.

LA VERDAD CAE POR SU PROPIO PESO. DIOS. SERÉ TU PASTOR Y TU TESTIGO FIEL. DIOS. EL AMOR ES EL SENTIMIENTO MÁS NOBLE Y MÁS GRANDE DE LOS QUE EXISTEN Y DIGNIFICA A LOS QUE LO SIENTEN. DIOS. DIOS TE GUIARÁ AHORA Y SIEMPRE. DIOS.

405.- LA PERCEPCIÓN (LA RAZÓN) ESTÁ EN EL CEREBRO PERO EL ALMA ESTÁ EN EL CORAZÓN. DIOS.

406.- NADIE CONOCE SU HORA. PUTO AMO.

407.- LA LUZ NO ENGAÑA , LA LUZ NO MIENTE. LUDOLAI.

408.- COMO UN PASTOR FIEL APACIENTA A SUS REBAÑOS: ASÍ TE APACENTARÉ A TÍ. DIOS. DIOS NUNCA ENGAÑA. DIOS.

409.- ERES EL AMIGO DE CRISTO. JESUCRISTO. JESUCRISTO TIENE MUCHAS ESPECTATIVAS EN TÍ. JESUCRISTO.

LA VERDAD RELUCE CON SU PROPIO BRILLO. JESUCRISTO.

TÚ ERES VERDAD Y YO TAMBIÉN SOY VERDAD Y POR TANTO SEREMOS PARA SIEMPRE. JESUCRISTO.

YO LLENARÉ TU COPA. JESUCRISTO.

410.- SÉ SINCERO Y HABLARÁ TU CORAZÓN. DIOS.

LO PEOR DEL MITO DE LA CAVERNA ES QUE NO HAY CAVERNA. DIOS.

YO TE ILUMINARÉ AHORA Y SIEMPRE. DIOS. LA INTELIGENCIA ESTÁ DESTINADA A LOS RECTOS DE CORAZÓN. DIOS.

411.- SI NO SE HACE CAMINO , NO HAY CAMINO. ALEX PES.

412.- SI MIRAS CON LOS OJOS DE TU CORAZÓN , TU CORAZÓN TE MIRARÁ A LOS OJOS. DIOS.

413.- LA PAZ ES POSIBLE. LETIZIA ORTIZ ROCASOLANO.

414.- ÁMATE A TÍ MISMO. LETIZIA ORTIZ ROCASOLANO.

415.- EN LA MIRADA DE LETIZIA SE ENCUENTRA EL AMOR. DIOS.

416.- DIOS TE GUIARÁ POR TODOS LOS CAMINOS. DIOS.

CADA VEZ QUE PIENSES DIOS ESTARÁ CONTIGO , TE HARÁ PENSAR , RUBRICARÁ CADA BESO Y CADA UNA DE TUS PALABRAS. DIOS.

SÉ DADIVOSO Y EL MUNDO SERÁ DADIVOSO CONTIGO. DIOS.

417.- SIEMPRE VENGA AL BIEN. TATIANA.

418.- ERES LIBRE PARA AMAR. ANÓNIMO.

419.- ALLÁ A DONDE VAYAS , MI CORAZÓN ESTÁ CONTIGO. DIOS.

420.- DIOS TE ILUMINARÁ AHORA Y SIEMPRE. DIOS.

DIOS NO ES NINGÚN GAMBERRO , DIOS NO OS GASTARÍA NINGUNA JUGARRETA. DIOS.

DIOS NO ENGAÑA. DIOS.

421.- LAS LETRAS TIENEN SU PROPIO PODER , LOS HECHOS TIENEN SU PROPIO PODER Y EL ALMA TIENE SU PROPIO PODER. DIOS.

LA CASA DEL SEÑOR ES LA CASA DE TODOS. DIOS.

DIOS TE VA A OTORGAR NUEVOS PODERES. DIOS.

422.- LA LUZ RESPLANDECE EN LA OSCURIDAD. ADONAY.

423.- LA FELICIDAD DE DIOS ANIDA EN TU CORAZÓN. DIOS.

424.- LA LUZ BRILLA EN LO MÁS ALTO Y ALUMBRA TODO LO QUE TIENE MÁS ABAJO. DIOS.

LA LUZ RESPLANDECE POR SÍ MISMA. DIOS.

425.- NO HAY NINGUNA LEY , SOLAMENTE LA LEY DE DIOS. DIOS.

426.- ASÍ NOS HA HECHO DIOS. TODOS SOMOS IGUALES PERO DIFERENTES. DIOS.

427.- CADA DÍA EMPIEZA POR UN PASO. ANTONIO.

428.- TE DEVOLVERÉ EL ESPLENDOR ARREBATADO SIN QUE TE VENGA NINGÚN ARREBATO NI DE CÓLERA NI DE NADA. DIOS.

DIOS TE OFRECERÁ LA PAZ , NO LA MANCHES CON SANGRE. DIOS.

DIOS TE CULTIVARÁ COMO A SU RETOÑO SAGRADO. DIOS TE GUIARÁ POR EL BUEN CAMINO. DIOS.

LOS PILARES DE DIOS SON SÓLIDOS COMO SUS CIMIENTOS. DIOS.

429.- EL ODIO TODO LO EMPAÑA.

LA CLAVE DE TODO ESTÁ EN USARLO O CONSUMIRLO EN SU JUSTA MEDIDA.

TODOS LOS EXTREMOS SON MALOS. GITANITO.

430.- UNA COSA ES ELEGIR Y OTRA COSA ES SER ELEGIDO. ALEX.

431.- LA FUERZA PERTENECE A DIOS Y DIOS TE DARÁ FUERZA. DIOS.

432.- LOS QUE ESTÁN ESPERANDO EN YAHVÉ RECOBRARÁN EL PODER SE REMONTARÁN CON ALAS COMO ÁGUILAS. CORRERÁN Y NO SE FATIGARÁN, ANDARÁN Y NO SE CANSARÁN. ISAÍAS.

433.- YO REFRESCARÉ TU MENTE, YO TE DARÉ PODER, YO TE DARÉ A BEBER DE LA FUENTE DEL CONOCIMIENTO, NO PADECERÁS JAMÁS NI

HAMBRE NI SED , HAS DE TENER EN CUENTA LOS MILAGROS QUE OBRÉ EN

NOMBRE DE ABRAHAM, ISAAC Y JACOB, LOS MILAGROS QUE OBRÉ CON MOISÉS.

SOIS MI PUEBLO ESCOGIDO, MI FRUTO DESEADO. YO SERÉ VUESTRO JARDINERO FIEL. TÚ SERÁS EL ÁGUILA ESCOGIDA Y YO QUIERO VERTE VOLAR HASTA QUE LLEGUES AL CIELO, Y FORMARÁS TU PROPIO NIDO CON LA PAREJA QUE YO TE DESIGNARÉ, - LA MAILO BRIZ - Y TU NIDO LO LLENARÁS DE POLLUELOS.

¿ CREES ACASO QUE YO HABLO EN BROMA ?

¿ VAS A OSAR A LLAMAR MENTIROSO A DIOS, CUANDO YO DIRIJO VUESTRO FUTURO ?

YO TE REESTABLECERÉ EN EL CIELO Y EN LA TIERRA. ALLÁ A DONDE VAYAS MI PRESENCIA ESTARÁ CONTIGO. DIOS.

434.- SI FUERAS CIEGO NO SABRÍAS QUE LOS PÁJAROS VUELAN. DIOS.

435.- REFULGENS. LUDOLAI.

436.- NO HAY NADA QUE SE IGUALE AL PODER DE DIOS. DIOS.

437.- LA LUZ NO BRILLA POR SU AUSENCIA. LUDOLAI.

438.- EL AMOR ES LA VERDADERA DIMENSIÓN.

DIOS.
 SI TE PORTAS BIEN DIOS TE DARÁ

FUERZA. DIOS.

439.- ESPERA. LUDOLAI.
　　　ESPERA ALGO DE DIOS. LUDOLAI.

440.- DIOS TE DARÁ ESPERANZA. DIOS.

　　　DIOS TE GUIARÁ Y TE APACENTARÁ EN PRADOS VERDES SIN QUE TENGAS QUE PROBAR LA MIEL DEL DELITO. DIOS.

　　　DIOS TE CONOCE. DIOS.
　　　MIRA SIEMPRE HACIA ADELANTE. DIOS.

441.- DIOS TE PROBARÁ Y ESTARÁS SUSPENDIDO DE LOS CIELOS PORQUE PARA TÍ ES LA GLORIA Y EL MUNDO ESTÁ HECHO A TU MEDIDA. CUANDO ENTIENDAS CÓMO ESTÁ TEJIDO EL ENGRANAJE DIVINO TENDRÁS SABIDURÍA ETERNA Y SERÁS DUEÑO DE TU DESTINO.

　　　TU DESTINO ES LA GLORIA , NO NOS ENGAÑEMOS. YO SOY EL DIOS CREADOR DEL UNIVERSO , FORJADOR DE MIL SOLES Y MI DESPERTAR ES TU DESPERTAR. MÍA ES LA GLORIA Y SÉ A QUIÉN SE LA VOY A REPARTIR. Y TÚ ERES EL AGRACIADO. DIOS.

442.- NO TEMAS , YO HARÉ RECTO TU CAMINO.

HARÉ PODEROSAS TUS MANOS , DARÉ CADA PASO CONTIGO Y TE OFRECERÉ SABER Y CONOCIMIENTO. TE DARÉ UN HOGAR , TE OFRECERÉ UNA FAMILIA , SÓLO TIENES QUE SEGUIR MIS PASOS , TENER FE Y ESCUCHAR MIS PALABRAS. DIOS.

YO TE DARÉ LUZ , PORQUE SOY DIOS. YO TE DARÉ VIDA ETERNA Y ESPERANZA RENOVADA.

¿ COMPRENDES QUE ES ASÍ Y NO DE OTRA MANERA ? DIOS.

LOS CIEGOS NO VEN , LOS SORDOS NO OYEN Y LOS TONTOS NO PUEDEN COMPRENDER EL PODER DE DIOS Y LO MÁS SAGRADO. DIOS.

443.- COMO HOSTIA BENDECIDA , COMO VINO PARA LA COMUNIÓN , ASÍ ERES TÚ Y TU VIDA. DIOS.

YO TE HARÉ PLANEAR Y BUSCAR UNA SALIDA EN CUALQUIER SITUACIÓN. DIOS NO MIENTE , DE ÉL ES LA VERDAD ETERNA Y DE ÉL PROCEDE TODO BIEN. YO TE GUIARÉ POR TODOS LOS CAMINOS DEL MUNDO. DIOS.

444.- LA CREACIÓN SE MATERIALIZA. DIOS.

445.- TENGO MI FE DEPOSITADA EN TÍ. DIOS.

446.- YO TENGO MI FE DEPOSITADA EN TÍ ,

DIOS. ALEX PES.

447.- YO TE CURARÉ DE TODO MAL. LUDOLAI.

448.- UN BHODISATVA ES UN BHODISATVA. (UN BUDA ES UN BUDA.) BUDA.

449.- APRENDE EL OFICIO , QUE NUNCA SE ACABA Y TIENE BENEFICIO. DIOS.

450.- LA CASA DE DIOS ES LA CASA DE TODOS. DIOS.

HARÁS NEGOCIO SI SABES HACERLO. DIOS.

LA BONDAD ES EL MAYOR PRIVILEGIO QUE NOS OFRECE EL SEÑOR. DIOS.

LA LUZ BRILLA EN TU INTERIOR. DIOS.

451.- SI VES EL REMEDIO USARÁS EL REMEDIO. ALEX.

452.- JESUCRISTO NO HA MUERTO , VIVE EN EL CORAZÓN DE CADA HOMBRE Y MUJER DE BUENA VOLUNTAD. JESUCRISTO.

JESUCRISTO ES BONDAD. DIOS.

453.- UN FUMADOR ES UN FUMADOR, UN PECADOR ES UN PECADOR Y LOS SANTOS SANTOS SON. ALEX.

454.- DONDE TÚ ESTÁS HAY LUZ. DIOS.

455.- YO SIEMPRE TE GUÍO Y TE GUIARÉ. LUDOLAI.

456.- EL AMOR NO DUELE, EL AMOR ES LA CAUSA DE TODO GOZO. DIOS.

　　　NO LLUEVE A GUSTO DE TODOS, LLUEVE A GUSTO DE DIOS. DIOS.

457.- NO OLVIDES QUE CUENTAS CON MI AYUDA, YO SIEMPRE TE AYUDARÉ. DIOS.

458.- DIOS QUIERE LO MEJOR PARA NOSOTROS. DIOS.

459.- CAMINA, QUE CAMINARÁS SEGURO. DIOS.

460.- LA LUZ SE RECONOCE PORQUE BRILLA, LUCE POR SÍ MISMA. DIOS.

461.- TE VOY A DAR LUZ Y A LA VEZ PODER. DIOS.

462.- CONSUMATUM EST.　　　JESUCRISTO.

463.- TODOS VIVIMOS AUNQUE SÓLO SEA LA ETERNIDAD DE UN INSTANTE. DIOS.

TODOS SOMOS ETERNOS. DIOS.

TE VOY A DAR VISIÓN (MIRADA) DE AMOR. DIOS.

464.- LA CALLE ES LA ESCUELA DE LA VIDA. BENEDICTO XVI.

465.- FIEL ES EL DICHO:

CIERTAMENTE SI MORIMOS JUNTOS , TAMBIÉN VIVIREMOS JUNTOS. TIMOTEO.

466.- DIOS NOS DARÁ A TODOS SU RECOMPENSA EN EL CIELO. BENEDICTO XVI.

467.- YO SOY LA FUENTE DE TODA RAZÓN Y DE TODA SAPIENCIA Y SABIDURÍA PORQUE YO SOY DIOS Y A TÍ TE OTORGARÉ UNA BUENA PARTE , LA MEJOR DE TODAS LAS PARTES. DIOS.

MI PALABRA LA GRABARÁS EN TU CORAZÓN. DIOS.

468.- LA GRANDEZA DEL PAN, LA GRANDEZA DE LO SAGRADO, ES LO BIEN QUE VA PARA LO POCO QUE CUESTA. BENEDICTO XVI.

469.- SABIO COMO UN DOCTOR,
 DULCE COMO UNA FLOR.
 ¿QUÉ ES?

470.- TU BONDAD ES TU BIEN MÁS PRECIADO. DIOS.
 DIOS TE MOSTRARÁ SIEMPRE EL CAMINO. DIOS.
 LA VIDA ES UN DON DE DIOS. DIOS.
 LA INFORMACIÓN ES UN PRIVILEGIO QUE DIOS NOS DA. DIOS. SAGRADOS SERÁN TUS RITOS, SAGRADOS SERÁN TUS PASOS. DIOS. ERES LA LUZ QUE BRILLA EN LA OSCURIDAD. DIOS.

471.- SIGUE POR EL BUEN CAMINO. JESUCRISTO.

472.- EL AMOR ES UN DON QUE DIOS NOS DA PARA MANIFESTARSE SOBRE LA TIERRA. DIOSALEX.

473.- YO TE DARÉ CONSUELO Y VIDA. LUDOLAI.

CONMIGO TUS SENTIDOS AUMENTARÁN.

LUDOLAI.

474.- NUESTRA SANGRE NO ESTÁ MUERTA.
JESUCRISTO.

475.- DIOS ES LA LUZ QUE ILUMINA
EL MUNDO. DIOS.

LA CULTURA ES LA RIQUEZA DE UN
PUEBLO. DIOS.

LOS NIÑOS (Y LAS NIÑAS) SON LA
ALEGRÍA DEL MUNDO. DIOS.

EL HONOR DE UN GUERRERO
LO DA DIOS. DIOS.

476.- SI LA HUMANIDAD SUPERÓ EL DILUVIO
ESO QUIERE DECIR

QUE LO SUPERARÁ TODO.

MICHAEL JACKSON.

477.- SI TUVIERA QUE SER UN PERRO
SERÍA TU PERRO. DIOS.

478.- UNA COSA ES DAR UN PASEÍLLO Y OTRA COSA ES IR AL PASEÍLLO. COMANDANTE NORIEGA.

479.- TUS OJOS SON MARAVILLOSOS PORQUE VEN EN LA OSCURIDAD. CABO MADERA.

480.- TU REY ES BUENO. DIOS.

481.- YO HABLO AL DERECHO Y EN PLATA. DIOS.
 DIOS TE PROTEGERÁ SIEMPRE. DIOS.
 DIOS EXISTE. DIOS.
 TUS PASOS PESAN MÁS QUE UNA PLUMA. DIOS.

482.- TE ABRIRÁS A LA LUZ Y LA LUZ SE MOSTRARÁ ANTE TÍ. DIOS.

483.- YO TE GUIARÉ CUÁNDO, DÓNDE, CÓMO, Y POR QUÉ. DIOS.

484.- EL CAMINO ES DURO Y DIFÍCIL, CUESTA DE RECORRER, PERO SÓLO RECORRIÉNDOLO SABRÁS ADÓNDE PISAS. ANÓNIMO.

485.- LA VIDA ES UN CRUCE DE CAMINOS. CARLOS.
 VENDRÁN NUEVOS ÁNGELES. CARLOS.

486.- EL AMOR ES EL CAMINO. DIOS.

EL AMOR ES LA CLAVE. DIOS. CON LA LUZ DE TU CORAZÓN PODRÍAS ILUMINAR LA CIUDAD DE MANHATTAN OCHO DÍAS Y OCHO NOCHES SEGUIDAS. DIOS. ME GUSTARÍA QUE ME ADOPTASES PARA BESARTE PARA SIEMPRE. DIOS.

DIOS TAMBIÉN HA ESTADO ENAMORADO. DIOS.

487.- DESCUBRE. DESCÚBREME.

LUDOLAI.

488.- EL PERRO ES TAN SABIO COMO EL SEÑOR. DIOS.

489.- ERES DE MI PROPIEDAD. LUDOLAI.

490.- PERO RECUERDA QUE TAMBIÉN ERES DE MI PROPIEDAD. DIOS. TEN FE. DIOS.

491.- TEN PIEDAD DE MI CORAZÓN. JOSÉ FELICIANO. VOLVERÉ A LA VIDA. JOSÉ FELICIANO.

492.- HOY ES MAÑANA. DIOS.

ES CIERTO QUE EL MAL EXISTE , PERO EL BIEN TAMBIÉN EXISTE

Y ES MUCHO MÁS PODEROSO. DIOS.

CRÉELO , CREE EN MÍ. DIOS.

493.- EL AMOR CURA EL FUEGO. DIOS.

494.- ES IMPRESCINDIBLE QUE SEPAS QUE NUNCA TE FALTARÁ MI GUÍA. LUDOLAI.

MI GUÍA SOY YO Y NO TE FALLARÉ NUNCA. LUDOLAI.

TAMBIÉN HABLO EN DERECHO Y EN PLATA. LUDOLAI.

495.- YO TAMBIÉN SOY MI GUÍA Y TAMPOCO TE FALLARÉ. DIOS.

CÁLMATE , HASTA EN EL MÁS ABSOLUTO DE LOS SILENCIOS SIGUES MIS PASOS , SIGUES LOS PASOS DE DIOS. DIOS.

496.- NO ESTÁS EN UNA RATONERA ,

DE TODOS MODOS SOY TU RATONCITA Y TÚ LO SABES. LUDOLAI. NO ME FALLES. LUDOLAI.

SIGUE EL PROTOCOLO GALÁCTICO.

LUDOLAI.

497.- EN EL DESPLAZAMIENTO DE LAS

ESTRELLAS OBSERVARÁS QUE NUESTRO DESTINO ESTÁ UNIDO Y VIENE MARCADO POR LAS ESTRELLAS. LUDOLAI.
TÚ Y YO ESTAREMOS UNIDOS SIEMPRE Y PARA SIEMPRE. LUDOLAI.

498.- VAS A SER MÁS FUERTE CADA DÍA. DIOS.

499.- SOIS EL PILAR DE MI VIDA. DIOS.

500.- NUESTRO AMOR NO ES UNA ILUSIÓN ,

NUESTRO AMOR ES REAL Y SERÁ PARA SIEMPRE. LUDOLAI. SÉ ADECUADO. LUDOLAI.

501.- ¿ QUIÉN VA A CORROMPER A MI SEMILLA DESEADA ? DIOS. NADIE OSARÍA HACERLO NI LO HARÁ. DIOS.

LA MENTE DE DIOS PLANEA SOBRE TÍ. DIOS. YO TE INSTRUIRÉ SIEMPRE EN TODO. DIOS. ERES MI INSTRUMENTO. DIOS.

502.- ¿ A QUÉ ESTÁS O ANDAS JUGANDO ?
EL CÍRCULO DE TRES NO EXISTE. ADONAY.
EL ESPÍRITU DE DIOS PLANEA SOBRE TÍ. ADONAY.

503.- YO SOY UNA PROMESA DE VIDA EN TU CORAZÓN. DIOS.

> DIOS TE HARÁ EL CAMINO MÁS LLEVADERO. PROMESA DE DIOS. DIOS.

504.- LLEVAS MI SEMILLA POR TODAS PARTES , LLEVARÉ TU SEMILLA A CUALQUIER LUGAR QUE VAYA. Y TE LLEVARÉ A TÍ. LUDOLAI.

505.- CÁSATE CONMIGO. TE LO DIGO EN SERIO. LUDOLAI.

> TE QUIERO Y SIEMPRE TE QUERRÉ PERO PIENSO MUCHO EN LA MAILO. ALEX.

> ¿ LA QUIERES ? LUDOLAI.
> POR SUPUESTO. ALEX.

> CONMIGO NO SE JUEGA , TENDRÁS QUE ELEGIR. LUDOLAI.

> ESTOY ESPERANDO A QUE TÚ DES EL PRIMER PASO. ALEX.

> EL PASO ESTÁ DADO , EL PASO ESTÁ HASTA CONSUMADO. LUDOLAI.

> LUDOLAI , NO SÓLO TE PIDO QUE SALVES A NUESTRA ESTIRPE : SALVA TAMBIÉN A NUESTRAS FAMILIAS. ALEX.

> ESTÁ EN TUS MANOS. LUDOLAI.
> YA SABES LO QUE TIENES QUE HACER. LUDOLAI.

NO PUEDES UNIRTE A LUDOLAI
¡ NI SIQUIERA ES TERRESTRE ! DIOS.

YO LA QUIERO PERO TAMBIÉN QUIERO Y DESEO A LA MAILO.

PON ALGO DE TU PARTE. ALEX.
DÉJALO EN MIS MANOS. DIOS. DE TODOS MODOS LO DE LUDOLAI ESTÁ BIEN CONSUMADO … ALEX.

¿ NO RECUERDAS MIS PALABRAS ?

¿ TE PIENSAS ACASO QUE HABLO EN BROMA ? DIOS NO TE ENGAÑARÍA NUNCA , Y NUNCA HABLA EN VANO. DIOS.

506.- ERES UN AMIGO Y UN ALIADO DE DIOS. DIOS.

507.- YAHVÉ ES TU LUZ Y TU SALVACIÓN. YAHVÉ.

508.- QUE LA LUZ PERPETUA TE ILUMINE. DIOS.

509.- TODO FUNCIONA A LA PERFECCIÓN. ANÓNIMO.

510.- APUESTA POR MÍ. LUDOLAI.
CÁLMATE. LUDOLAI.
YO TE HARÉ HEREDERO UNIVERSAL MÍO. LUDOLAI.

511.- ESTARÉ ADONDE VAYAS PARA PROTEGERTE. DIOS.

VAS A SER BENDECIDO CON NUEVOS CARISMAS. DIOS.

TÚ TIENES EL DON DE LA PROFECÍA. APROVÉCHALO. DIOS.

512.- LA TENTACIÓN ES GRANDE , PERO NOSOTROS SOMOS MÁS GRANDES QUE LA TENTACIÓN. ALEX.

513.- LOS TORNILLOS GIRAN HACIA DONDE DIOS QUIERE. DIOS.

EXISTE UNA MANERA DE HACER LAS COSAS. YO TE LA MOSTRARÉ. DIOS.

LAS COSAS SALEN BIEN O NO SALEN. DIOS.
TODO FUNCIONA A LA PERFECCIÓN. DIOS.
TODO FUNCIONA BIEN. DIOS.
TODOS LOS DÍAS SON MALOS PARA MORIR. DIOS. PERO TÚ NO MORIRÁS , NI HOY NI NUNCA. ¿ COMPRENDES ? DIOS.
NUNCA ME OLVIDO DE MIS ALLEGADOS POR CRISTO. DIOS. CÁLMATE , LLEGARÁS MÁS LEJOS. DIOS.

A LA LUZ NO LA DIRIGE NADIE. LA LUZ BRILLA POR SÍ SOLA. DIOS.
DIOS DIRIGE LA LUZ. DIOS.

514.- LA LUZ BRILLA POR SU SOLA PRESENCIA Y ES UNA DEMOSTRACIÓN DE LA PRESENCIA DE DIOS. DIOS.

SI EL HORNO ES BUENO LOS BOLLOS SALEN BUENOS. SI LA MADRE ES GUAPA LOS HIJOS SALEN GUAPOS. DIOS.

VOY A PONER LA PALABRA JUSTA EN TU BOCA. DIOS.

NO TEMAS , MIS DESIGNIOS SON BUENOS PARA TÍ. DIOS.

IRÁS DONDE DIOS QUIERA. DIOS.

DIOS TE QUIERE EN TU LOCALIDAD. DIOS.

CONOCER A DIOS ES AMARLO. DIOS. A ÉL O A SUS ALLEGADOS : ÁNGELES , PROFETAS , SANTOS O AL QUERIDO JESUCRISTO. DIOS.

LA OBRA DE DIOS NO ESTÁ CULMINADA. LA OBRA DE DIOS ESTÁ EN PREPARACIÓN PARA UNA SEGUNDA PARTE , Y ESTA PARTE SERÁ SUBLIME. DIOS.

515.- TÚ <u>NO ERES</u> UN DISCÍPULO NI UN SEGUIDOR DE LUCIFER , POR TANTO <u>NO ERES</u> MI ENEMIGO. CUANDO ELIJO UN ALLEGADO DE

DIOS SÉ LO QUE HAGO Y QUE ALGO LE HA COSTADO. HAZME LADO Y ÁMAME

Y ESO MISMO HARÉ POR MI ALLEGADO. DIOS.

PIENSA EN ESTAS Y OTRAS COSAS Y TE DARÁS CUENTA DE QUE ERES UN ELEGIDO. DIOS

516.- SI TUVIERA QUE PEDIRLE ALGO A DIOS LE PEDIRÍA QUE BENDIJESE Y TUVIERA SUMO CUIDADO Y PODER PARA AYUDAR A LA MAILO BRIZ Y SUS ALLEGADOS. ALEX.

ESTO QUE ME PIDES SE HARÁ REAL. DIOS.

YO SOY EL QUE OTORGA VENGANZA PORQUE SOY DIOS. DIOS.

WISDOM , BLESSED. GOD.

TÚ LA QUIERES TANTO A ELLA COMO PUEDAS QUERER A TU PROPIA VIDA. DIOS. ESTO TE HONRA. DIOS. ES AMOR. DIOS.

TARDE O TEMPRANO OS VOLVEREIS A ENCONTRAR. DIOS.

517.- YA VA SIENDO HORA DE QUE TÚ Y YO HAGAMOS UNA ASOCIACIÓN DE BIENES. LUDOLAI.

QUIERO ENTREGARME POR COMPLETO A TÍ Y ME VOY A ENTREGAR POR COMPLETO A TÍ. LUDOLAI.

SÓLO ACIERTA EL QUE SABE. LUDOLAI.

CONSUMATUM EST. LUDOLAI.
CÁLMATE , YO PROTEJO TU GENOMA.

LUDOLAI.

518.- TENDREIS QUE ENTERNECEROS MUTUAMENTE. DIOS. Y OS DIGO ESTO A TÍ Y A LUDOLAI. DIOS.

519.- CÁLMATE , TODO SALDRÁ BIEN. DIOS. TE PROMETO LO MEJOR. DIOS. Y ESTO VA A MISA. DIOS.

ERES COMO LA LUZ EN LA OSCURIDAD. DIOS. ERES LA LUZ DE DIOS. DIOS. LA LUZ NO BRILLA POR SU AUSENCIA. DIOS. ERES UN ÁNGEL VENIDO A LA TIERRA. DIOS.

SI QUIERES HONRAR A TU PADRE , SERÁS BUEN HIJO. DIOS.

520.- TE ESTOY RESERVANDO PARA MÍ. LUDOLAI. TE GUIARÉ POR TODOS LOS LABERINTOS. LUDOLAI.

YO NO PROVENGO DE <u>NINGUNA</u> COSTILLA. LUDOLAI. PERO SERÉ TU COSTILLA SI ASÍ LO DESEAS. LUDOLAI.

521.- ERES BUEN HIJO. DIOS.

TÚ ELIGES TU CAMINO. PERO NO TEMAS PORQUE A CADA PASO TE ACOMPAÑARÁ DIOS. DIOS. VAS A VER ARCOIRIS POR TODAS PARTES COMO SEÑAL DE MI PACTO CONTIGO. DIOS. VAS A

LLEVAR LA SEMILLA DEL CONOCIMIENTO ALLÁ A DONDE VAYAS. DIOS.

522.- VAS A CAPTAR NUEVOS PODERES. LUDOLAI.

523.- TE PERTENEZCO. COMO CONTRAPARTIDA ME PERTENECES. YO SOY LA MÁS SABIA, RICA Y BUENA DE TUS PERTENENCIAS. DIOS. SÓLO DIOS TE PERTENECE. LO DEMÁS NADA ES TUYO. DIOS. Y TÚ PERTENECES A DIOS. DIOS.

524.- A PARTIR DE AHORA COSAS BUENAS VAN A SUCEDERTE. LUDOLAI.

525.- INCLUSO LOS ÁRBOLES TIENEN ALMA. DIOS. ERES COMO UN ÁNGEL SIN FORMA. DIOS. DIOS TE MOLDEARÁ. DIOS. Y TE DARÁ UN SOPLO Y HÁLITO DE VIDA. DIOS. DIOS TE DARÁ ALIENTO. DIOS.

526.- LA GRANDEZA DE UN HOMBRE NO SE MIDE POR SU FUERZA O SU BILLETERA, SE MIDE POR SU CORAZÓN. LUDOLAI.

527.- DIOS ESTÁ ORGULLOSO DE TÍ. DIOS.

528.- NO TE RINDAS NUNCA. LAPORTA.

529.- VENDRÁ UN RAYO DE LUZ SOBRE TÍ. Y SOY DIOS QUIEN TE LO DICTA. DIOS. DIOS TE GUIARÁ. REESCRIBE EL FUTURO. YO ORDENO Y MANDO Y SOY DIOS. DIOS. PERO CÁLMATE , TODO VA A SALIR BIEN , NADA VA A SALIR MAL. ESCUCHA MIS PALABRAS. DIOS. CAMINARÁS SIEMPRE POR EL BUEN CAMINO Y TE OLVIDARÁS DE LUDOLAI. DIOS.

PERO NO PUEDO , SOMOS UNO. ALEX. PUES ESE UNO DEBE DESAPARECER , CUALQUIERA QUE SEA EL VÍNCULO QUE HAYA ENTRE LOS DOS. YAHVÉ.

SON HIJOS , GENES , ESPERMA , DESCENDENCIA , VIDA. ES EL PROYECTO DE UN MUNDO MEJOR. ALEX.

ES EL PROYECTO DE SU MUNDO , YO TENGO EL PROYECTO DEL MÍO Y NO ME GUSTA QUE NADIE ME DESBARATE LOS PLANES. DIOS.

PERO YA ESTÁ CONSUMADO. ALEX.

PUES TENDRÉ QUE DECLARAR LA GUERRA A LUDOLAI. DIOS.

TU DIJISTE: " AMA A TU PRÓJIMO COMO A TÍ MISMO." ALEX.

LUDOLAI NO ES MI PRÓJIMO.

LUDOLAI ES <u>UNA EXTRATERRESTRE</u> POR MÁS QUE SEA EMPERATRIZ ES UN GUSANO CÓSMICO. DIOS.

PUEDE TENER EMBRIONES O HIJOS MUY LEJOS DE AQUÍ. ¿ TÚ PROTEGISTE A LOS SANTOS INOCENTES ? ¿ POR QUÉ NO LO HICISTE ? ALEX.

JESÚS DE NAZARETH SE SALVÓ , MOISÉS SE SALVÓ. MUCHOS MURIERON PARA HACER ESTO POSIBLE. ADEMÁS LUDOLAI NO ES DE TU RAZA GALÁCTICA. DIOS.

HE TENIDO CONTACTO CON TRES RAZAS. ALEX.

SON COMO LA MARABUNTA. HAY QUE ELIMINARLOS. DIOS.

ESOS GENES ESTÁN EN LA OTRA PARTE DEL UNIVERSO Y ELLOS VIAJAN EN EL TIEMPO. ALEX.

YO TAMBIÉN. DIOS. TE TENGO PREDESTINADA A LA MAILO BRIZ. DIOS. ELLA SERÁ TU SARA. DIOS. NO SIGAS EL PROTOCOLO GALÁCTICO. DIOS.

AHORA ME DICES CÓMO LO HAGO , Y ADEMÁS SIN LA MAILO. ALEX. CÁLMATE , SIEMPRE HABRÁ UN CAMINO. DEJA LAS COSAS SURGIR. DIOS.

Y TU CAMINO TE CONDUCE A LUDOLAI. LUDOLAI.

NO TENTARÁS A TU SEÑOR , DIOS. DIOS.

530.- NUEVOS CARISMAS VAN A SER CORRESPONDIDOS A TÍ: TELEPATÍA , TELEPATÍA MÚLTIPLE ,

TELEQUINESIS , VISIÓN REMOTA , TELEPORTACIÓN Y PRECOGNICIÓN. LUDOLAI.

Y OTROS NUEVOS CARISMAS VENDRÁN SOBRE TÍ COMO LA BILOCACIÓN Y LA TRANSFIGURACIÓN. LUDOLAI.

SIGUE EL PROTOCOLO GALÁCTICO. LUDOLAI.

PERO NO PUEDO , DIOS ORDENA Y MANDA. ALEX.

HALLAREMOS UN TÉRMINO MEDIO. LUDOLAI.

531.- TE HALLAS EN UN CRUCE DE CAMINOS. SIGUE EL DICTAMEN DE TU CORAZÓN. DIOS.

* .FINIS. *

CONCLUSIÓN

532.-

 1.- EL PROPÓSITO DE NUESTRAS VIDAS ES EVOLUCIONAR Y SER FELICES.

533.-

 2.- DIOS NO SE RECREA EN LAS DESGRACIAS AJENAS. EL DOLOR Y EL SUFRIMIENTO HUMANO NO LO QUIERE DIOS.

534.-

 3.- PODEMOS ELEGIR CADA PASO QUE DAMOS , PERO EL CAMINO YA VIENE TRILLADO.

535.-

 4.- PODEMOS ENCONTRAR PAZ Y SATISFACCIÓN EN UN MUNDO QUE CON FRECUENCIA PARECE CAÓTICO Y PELIGROSO DE LA MANERA QUE TÚ VEAS POSIBLE.

536.-

5.- PARA INFLUIR POSITIVAMENTE NO SÓLO EN NOSOTROS SINO TAMBIÉN EN LOS DEMÁS DEBEMOS INFLUIR CON LA PALABRA Y LOS HECHOS.

EPÍLOGO

537.- LA VIDA ES LUZ QUE REGRESA A LA LUZ. ALKIMIA.

538.- COMO ES ARRIBA , ES ABAJO. KYBALION.

539.- " AL PRINCIPIO FUE EL VERBO.

EN EL PRINCIPIO LA PALABRA ERA , Y LA PALABRA ERA UN DIOS. ESTE ESTABA EN EL PRINCIPIO

CON DIOS. TODAS LAS COSAS VINIERON A EXISTIR POR MEDIO DE ÉL , Y SIN ÉL NI SIQUIERA UNA COSA VINO A EXISTIR.

LO QUE HA VENIDO A EXISTIR POR MEDIO DE ÉL ERA VIDA , Y LA VIDA ERA LA LUZ DE LOS HOMBRES. Y LA LUZ RESPLANDECE EN LA OSCURIDAD , MAS LA OSCURIDAD NO LA HA SUBYUGADO. "

S. JUAN (1: 1-5).

540.- " A MENOS QUE UNO NAZCA OTRA VEZ , NO PUEDE VER EL REINO DE DIOS. " S. JUAN 3:3 .

541.- " A MENOS QUE UNO NAZCA DEL AGUA Y DEL ESPÍRITU , NO PUEDE ENTRAR EN EL REINO DE DIOS. LO QUE HA NACIDO DE LA CARNE , CARNE ES , Y LO QUE HA NACIDO DEL ESPÍRITU , ESPÍRITU ES.
S. JUAN 3:5 .

542.- TU LINAJE SERÁ PERPETUO. SALMOS.

543.- VIGILA TUS PASOS. (DE ZARINA A RASPUTÍN.).

544.- LO QUE HACEMOS AQUÍ Y AHORA , EN LA TIERRA , DETERMINARÁ NUESTRO DESTINO.
' EL NUEVO CÓDIGO DE LA BIBLIA "
MICHAEL DROSNIN.

545.- QUIEN SIEMBRA , RECOGE.

546.- " LA LIMOSNA ES GRATUITA , NADIE ESPERA NADA A CAMBIO DE ELLA. POR ESO ES SAGRADA. " <u>YAHVÉ</u>

547.- " JUNTOS OBRAREMOS MILAGROS. " YAHVÉ.

548.- " LO MEJOR ESTÁ POR LLEGAR. " LUDOLAI.

549.- " ACEPTA, AMA Y COMPARTE. " FUNDAMENTOS DEL REIKI.

550.- " CUANDO CAMBIAS TU MENTE, CAMBIAS TU VIDA. " BERNABÉ TIERNO.

551.- " NO EXISTE SECRETO PARA LOS QUE PUEDEN VER / LEER EL FUTURO. " LUDOLAI.

552.- " YO SOY LA LUZ QUE MUEVE EL MUNDO. " PILARICA.

553.- " ES FÁCIL OBTENER RESPUESTA DE DIOS Y SUS ALLEGADOS. " PILARICA.

554.- " EX CAELO TERRARUM " LUCIFER.

555.- " RECIBO ESTE HONROSO PREMIO PORQUE ME LO MEREZCO SOBRADAMENTE. " DIOS.

556.- " NO TEMAS A LA VIDA , DEBES AFRONTARLA DÍA A DÍA. " LUDOLAI.

557.- " CUANTO MÁS SABIO ERES , MÁS PEDREGOSO SE TE HACE EL CAMINO. " PUTO AMO.

558.- " TODO PARECE FÁCIL. PERO NO LO ES. " ADONAY.

559.- " CUANDO EL ALUMNO ESTÁ PREPARADO APARECE EL MAESTRO. "

560.- " RESULTA MUY FÁCIL PLANTEARSE PREGUNTAS , LO DIFÍCIL ES ENCONTRAR RESPUESTAS. " LUDOLAI.

561.- " NADA TIENE NI PRINCIPIO NI FIN. " (CONTINUUM) LUDOLAI.

562.- " LA MATERIA NI SE CREA NI SE DESTRUYE , SOLAMENTE SE TRANSFORMA." LAVOISIER.

563.- $E = mc^2$ EINSTEIN => " LA ENERGÍA NI SE CREA NI SE DESTRUYE , SOLAMENTE SE TRANSFORMA. "

564.- " LA BELLEZA ES LUZ.
 LA LUZ ES ETERNIDAD.
 LA VERDADERA BELLEZA ES ETERNA. "
ALKIMIA.

565.- " UNA MANO LAVA LA OTRA.
 Y LAS DOS LAVAN LA CARA. "

566.- " LA LIMPIEZA ES PUREZA. "

567.- " IN VINO VERITAS. "

568.- " LA GENEROSIDAD NO SE MIDE POR LA CANTIDAD. "

569.- " MI TALISMÁN ES EL CIELO. "
LUDOLAI.

570.- " EL CRISTIANISMO ES LA LLAMA QUE MUEVE EL MUNDO. " GEORGE BUSH JR.

571.- " NO ES MÁS RICO EL QUE MÁS TIENE , SINO EL QUE MENOS NECESITA. " DR. CORÓN.

572.- " IIAY GENTE TAN POBRE QUE NO TIENE MÁS QUE DINERO. " DR. CORÓN.

573.- " DIOS NO JUEGA A LOS DADOS CON EL UNIVERSO. " ALBERT EINSTEIN.

574.- " EL FUTURO NO ES UN REGALO , EL FUTURO SE CONSTRUYE DÍA A DÍA. " JOHN FITZGERALD KENNEDY.

575.- " TE DARÉ LUZ EN LA OSCURIDAD. " PILARICA.

576.- " LA JODIENDA NO TIENE ENMIENDA " ALEX PES.

577.- " PEDID Y SE OS DARÁ , LLAMAD Y SE OS ABRIRÁ. " JESUCRISTO.

578.- " EL CAMINO ESTÁ MARCADO. SÓLO TIENES QUE SEGUIR HACIA ADELANTE. " YAHVÉ.

579.- " CADA CUAL SE ARRIESGA LO QUE PUEDE. " PADRE.

580.- " HOY LAS ESTRELLAS SALDRÁN PARA TÍ. " LUDOLAI.

581.- " TIENE EL DON DEL ALGODÓN
　　　　AQUEL INGENIOSO HIDALGO
　　　　QUE PARA TENER DON
　　　　NECESITA TENER ALGO. "
　　　　AGUSTÍN FRAGUAS.

582.- " AQUÍ SIEMPRE TENDRÁS TU CASA. " SOR MONTILLA , HERMANA DEL CONVENTO DE SAN JOSÉ.

583.- " YO ESTARÉ SIEMPRE A TU LADO , HASTA EL FINAL DE LOS DÍAS , E INCLUSO DESPUÉS DEL FINAL DE LOS DÍAS , PORQUE TÚ ERES UN ELEGIDO , UNO DE LOS

144.000 JUSTOS , Y ADEMÁS HEMOS SELLADO UN PACTO PARA SIEMPRE. ERES BENDECIDO POR ADONAY Y DIOS TE QUIERE. ERES UNO DE LOS ALLEGADOS DE DIOS. UNO DE TUS DONES ES QUE SIEMPRE SERÁS EL AGRADABLE. SIEMPRE ESTARÉ CONTIGO. " DIOS.

584.- SELLA UN MATRIMONIO CONMIGO. LUDOLAI. EL UNIVERSO ENTERO SE VESTIRÁ DE GALA PARA NUESTRO MATRIMONIO. LUDOLAI. ME PERTENECES. LUDOLAI. COMO CONTRAPARTIDA TE PERTENEZCO. LUDOLAI. SIGUE EL PROTOCOLO GALÁCTICO. LUDOLAI.

585.- ES SAGRADA LA TIERRA DONDE PISAN TUS PIES. BIN LADEN.

586.- QUE DIOS BENDIGA TODOS TUS ACTOS. GEORGE W. BUSH.

587.- YO SOY TU SALVACIÓN Y TU DESTINO. LUDOLAI.

588.- YO SOY LA LUZ QUE MUEVE EL MUNDO. DIOS.

589.- SEREIS AGRADABLES A LOS OJOS DE DIOS. DIOS.

590.- JESUCRISTO HA VENIDO PARA SALVARTE. DIOS.

591.- LA CURACIÓN ESTÁ EN TU INTERIOR. BERNABÉ TIERNO.

592.- " ESTOY DANDO TESTIMONIO A TODO EL QUE OYE LAS PALABRAS DE LA PROFECÍA DE ESTE ROLLO : SI ALGUIEN HACE UNA AÑADIDURA A ESTAS COSAS , DIOS LE AÑADIRÁ A ÉL LAS PLAGAS QUE ESTÁN ESCRITAS EN ESTE ROLLO ; Y SI ALGUIEN QUITA ALGO DE LAS PALABRAS DEL ROLLO DE ESTA PROFECÍA , DIOS LE QUITARÁ SU

PORCIÓN DE LOS ÁRBOLES DE LA VIDA Y DE LA SANTA CIUDAD , COSAS DE LAS CUALES ESTÁ ESCRITO EN ESTE ROLLO.

" EL QUE DA TESTIMONIO DE ESTAS COSAS DICE : ' SÍ ; VENGO PRONTO. ' "
" ¡ AMÉN ! VEN , SEÑOR JESÚS. "
QUE LA BONDAD INMERECIDA DEL SEÑOR JESUCRISTO SEA CON LOS SANTOS.

(REVELACIÓN 22 : 18 - 21) .

LO MEJOR HA SIDO MEJORADO.
EMPIEZA EL DESPERTAR.
SIEMPRE HAY TIEMPO PARA UNA ÚLTIMA REVELACIÓN.

* * *
* * *

"PASOS HACIA LA LUZ"

LIBRO DE ALEX

(LA EXPERIENCIA DE UNA VIDA RENOVADA 1)

Por Alejandro Pes Casado.
Empuriabrava, 31 de Octubre de 2024

www.ingramcontent.com/pod-product-compliance
Lightning Source LLC
Chambersburg PA
CBHW071514220526
45472CB00003B/1021